EXPOSITION UNIVERSELLE DE VIENNE
EN 1873.

SECTION FRANÇAISE.

RAPPORT
# SUR LES BEAUX-ARTS,
PAR
M. MAURICE COTTIER,
MEMBRE DU JURY INTERNATIONAL.

PARIS.
IMPRIMERIE NATIONALE.

M DCCC LXXV.

EXPOSITION UNIVERSELLE DE VIENNE

EN 1873.

SECTION FRANÇAISE.

RAPPORT

# SUR LES BEAUX-ARTS,

PAR

 M. MAURICE COTTIER,

MEMBRE DU JURY INTERNATIONAL.

PARIS.

IMPRIMERIE NATIONALE.

M DCCC LXXV.

# BEAUX-ARTS.

## I

Nous ne craignons pas d'être taxé d'un mouvement de patriotisme exagéré en affirmant que la France occupait, dans la section des beaux-arts, la première place à l'Exposition de Vienne. Nous exprimer ainsi, c'est nous faire simplement l'écho de la presse de tous les pays.

Récemment encore un célèbre critique allemand, un de ces écrivains dont la plume fait autorité en choses d'art, M. Woltmann, proclamait notre supériorité dans un article qui causa quelque émoi au delà du Rhin, et que nous voudrions pouvoir reproduire intégralement. Partout, sauf quelques restrictions, comme en Italie, par exemple, où la sculpture continue à être placée bien au-dessus de la nôtre, nous rencontrons la même unanimité lorsqu'il s'agit de nous juger.

Le fait est donc une fois de plus incontestablement acquis : les artistes français ont remporté la palme à l'Exposition de 1873, comme aux expositions qui l'avaient précédée. Mais voici les mêmes questions qui vont se poser à nouveau, comme après chaque exposition universelle : Cette supériorité universellement reconnue, que devons-nous, que pouvons-nous faire pour la maintenir? Sommes-nous, malgré le rang que nous occupons, en progrès ou en défaillance? Ne marche-t-on pas à côté de nous? Quels sont les plus avancés? Quels sont les retardataires? En un mot, quel enseignement, quel profit aurons-nous tiré de cette réunion de tous les talents, de tous les génies et du grand concours qui vient de se fermer?

Il faut l'avouer, la réponse à ces questions devient chaque fois plus difficile. Les expositions se multiplient, elles se touchent ; or les transformations de l'art ne procèdent point par bonds comme celles de l'industrie.

Qu'un ouvrier habile invente un ressort ou un écrou nouveau, il bouleversera demain le travail de mille ateliers ; mais, en supposant que, dans l'espace de temps qui sépare une exposition d'une autre, il surgisse dans les arts un homme de génie et que la foule se presse derrière son drapeau, croit-on qu'il ne faudra que cinq ans pour constater que cette foule est devenue école? Ce n'est pas le lendemain du jour où Ingres exposa sa première esquisse, où Meissonier parut avec les *Joueurs d'échecs*, que l'influence de ces maîtres put être appréciée.

Un seul fait, reconnu et incontesté aujourd'hui, après le spectacle qu'ont donné les expositions universelles depuis vingt ans, c'est le nivellement graduel de toutes les écoles, c'est le caractère cosmopolite, européen, que prend l'art tous les jours. Nous reviendrons sur cet important sujet après avoir parcouru l'Exposition, dressé l'inventaire de chacun et recueilli chez les artistes étrangers et chez les nôtres tout ce qui nous paraîtra devoir renfermer une leçon utile ou jeter quelque lumière sur les tendances de l'art dans les différents pays. Auparavant, nous croyons indispensable de dire un mot des conditions dans lesquelles nos artistes se présentaient à Vienne.

C'est la première fois que la France, hors de chez elle, a pris part à une Exposition universelle obéissant à un règlement uniforme, et sans que les événements politiques ou toute autre cause aient amené des modifications de programme l'obligeant à combattre avec des armes inégales.

Nous rappellerons que l'Angleterre, désirant, en 1862, ouvrir à chacun un champ aussi large que possible, avait laissé les pays étrangers maîtres de leurs règlements propres, et n'avait imposé aucune limite d'époque pour les œuvres d'art. La Commission impériale commit chez nous une faute en se liant les mains par une décision qui fut regrettée plus tard. En effet, n'accorder à nos artistes qu'une période de dix années, alors que nos voisins se donnaient la latitude d'un siècle, c'était nous placer à l'avance dans des conditions trop sensibles d'infériorité. Quoi qu'il en soit, la France sortit avec honneur de cette grande rencontre. La décision une fois prise, il fallait que notre section ne renfermât que des œuvres de choix. Un membre du jury d'admission, amateur fervent des beaux-arts, M. Eudoxe Marcille, eut la patience de créer une sorte d'état des travaux de nos meilleurs artistes depuis 1852, de rechercher en quelles mains les tableaux avaient passé; on frappa à la porte des amateurs, on éprouva peu de refus. Ainsi fut formée notre exposition à Londres. Un petit nombre d'œuvres nouvelles y parurent, toutes avaient subi déjà plus ou moins le jugement du public. Pour l'Angleterre ce fut la glorification de sa grande école ; là surgirent, à côté des Reynolds, des Gainsborough, des noms presque inconnus en France, comme ceux de Constable, des deux Crome, etc. Quant

aux autres nations, elles étaient très-inégalement représentées, suivant le zèle ou l'indifférence des artistes ou des commissions locales.

On comprend la difficulté de tirer quelque conséquence d'une réunion d'art qui ne permet ni comparaison ni rapprochement sur une base égale. L'Exposition de 1862 fut un magnifique spectacle, et, comme le voulaient du reste nos voisins, plutôt une *attraction* qu'un concours. La section des beaux-arts ne participa en rien aux récompenses et ne reçut la visite d'aucun jury.

Depuis lors, trois expositions artistiques ont été organisées hors de France, dans l'espace des onze années écoulées de 1862 à 1873 : celle de Munich en 1869, et celles de 1871 et 1872 à Londres. La première, très-complète comme déploiement de l'art allemand, le fut moins quant aux pays étrangers; la France y conquit le rang le plus honorable, et nous retrouverons à Vienne plus d'une œuvre déjà applaudie à Munich ; mais on sortait à peine de 1867 : c'était un appel trop prompt aux artistes et à la curiosité publique.

On sait, sans que nous ayons besoin de les rappeler, dans quelles conditions eurent lieu pour nous les expositions suivantes à Londres. La première devait s'ouvrir le 1ᵉʳ mai 1871. Cette date suffit. Il fallut la persévérance, l'énergie et, on peut le dire, le patriotisme de M. Du Sommerard, notre commissaire général à Londres, pour triompher d'une situation comme celle dans laquelle nous étions. L'année suivante, en 1872, nous prenions de nouveau une part brillante à la double exposition anglaise des beaux-arts et de l'art appliqué à l'industrie. Si l'effet moral fut immense, si l'on comprit qu'aucune nation n'eût pu donner le spectacle d'une pareille vitalité après d'aussi dures atteintes, là encore l'occasion nous échappait de mesurer nos forces actuelles avec celles de nos voisins, et de tirer des conséquences sérieuses, quant à l'art moderne, des expositions de Kensington. Il faut ajouter que, soit indifférence, soit contre-coup de la guerre récente, les artistes allemands s'en désintéressèrent à peu près complétement. D'ailleurs l'Exposition de Vienne allait s'ouvrir quelques mois plus tard; chacun réservait ses forces pour 1873.

Si donc nous écartons à dessein la grande réunion du Champ de Mars, qui, se tenant chez nous, rendait, comme on nous l'a fait sentir, la lutte inégale, il nous est permis de répéter que c'est la première fois que les artistes français ont participé à une exposition étrangère dans des conditions régulières, obéissant à un règlement consenti par tous, et que rien, jusqu'au bout, ne sera venu altérer. Nous savons qu'il a été fait grand bruit de certaines infractions touchant la date des œuvres admises; on s'est renvoyé de nation à nation les mêmes reproches; nous rendrons, en les

signalant, leur juste valeur à ces irrégularités dont le Jury a tenu compte et qui ont été motivées par des cas exceptionnels.

## II

Les beaux-arts formaient à l'Exposition de Vienne le groupe XXV. Ce groupe était divisé lui-même en quatre sections, que nous indiquons suivant l'ordre choisi par la Commission impériale autrichienne :

I. Architecture.
II. Sculpture.
III. Peinture.
IV. Gravure.

Ce sont les œuvres comprises dans ces quatre sections que nous allons essayer d'analyser, en adoptant le mode qui nous semble à la fois le plus logique et le plus clair, c'est-à-dire l'examen de chaque nation l'une après l'autre, dans ses produits divisés comme ci-dessus.

Ce travail sera en quelque sorte, en même temps, le compte rendu des travaux du Jury du groupe, car, dans une réunion aussi considérable d'œuvres d'art que celles que renfermaient le Palais du Prater et ses annexes, il ne faut songer à mettre en lumière que les plus intéressantes, afin d'en former ensuite, par pays, autant de faisceaux qui servent à les comparer entre eux, à les étudier et à dégager de cette étude les leçons qu'elle peut donner. Or, le système si libéral de récompenses adopté par la Commission autrichienne a permis au Jury de faire largement son choix, et de signaler le talent partout où il l'a rencontré. Une médaille d'une valeur égale pour tous, spéciale au groupe XXV, dite *Médaille pour l'art,* était à sa disposition, sans limite de nombre : mesure généreuse et sage à la fois, qui seule rendait possible l'accomplissement de sa tâche.

C'est donc le travail du Jury qui nous servira avant tout de base dans notre analyse; nous ne ferons exception à cette règle que pour les œuvres *hors concours,* bien entendu, et pour celles qui nous paraîtraient contenir un enseignement à part, être le résultat d'une influence d'école, ou aborder une voie qu'il importerait de signaler.

### SECTION I. — ARCHITECTURE.

#### FRANCE.

Le public des expositions, qui n'accorde généralement qu'une attention médiocre aux dessins et plans d'architecture, avait, cette fois, une excuse

très-valable à son peu d'empressement dans le local qu'ils occupaient. Il fallait parcourir une longueur de plus de 800 mètres pour se rendre, des portes les plus voisines de la ville, au Palais des Beaux-Arts; or les galeries contenant les expositions des architectes se trouvaient encore au delà, et touchaient, à l'est, la limite de l'enceinte.

Nous serons immédiatement au cœur de notre sujet en disant deux mots des dispositions générales du bâtiment principal et des annexes réservés à nos produits des quatre sections. Les noms des architectes viennois à qui l'on doit ces constructions, MM. Ferstel et Hasenauer, viendront ainsi un peu plus tôt sous notre plume.

Le Palais des Beaux-Arts était un long parallélogramme divisé en quatre parties reliées entre elles par un grand salon central. La peinture et la sculpture françaises en occupaient tout le quart nord-ouest. Nos expositions d'architecture, gravure et lithographie étaient réparties dans des galeries ou portiques extérieurs qui laissaient beaucoup à désirer; les dessins et plans ont eu plus d'une fois à souffrir des intempéries et des variations du climat autrichien.

On éprouvait une certaine surprise en arrivant devant le Palais, à la vue de la nudité de ce long mur de 200 mètres, coupé seulement par de modestes pilastres, et au centre duquel le portique d'entrée ne formait qu'une diversion assez insuffisante; c'est qu'en réalité on n'apercevait de ce côté que le derrière des constructions; l'accès principal se trouvait à l'est. Deux ailes, plus monumentales que le corps du milieu, — c'était leur défaut, — fermaient au nord et au midi une cour d'honneur gigantesque où le public devait pénétrer par une sorte d'arc de triomphe, œuvre de M. Ferstel. Malheureusement, les neuf dixièmes des visiteurs ignoraient cette cour, et, de même qu'au Champ de Mars, l'entrée la plus grandiose était la moins fréquentée : on ne convaincra jamais la foule que le plus court chemin d'un point à un autre n'est pas la ligne droite.

Le grand intérêt de notre exposition d'architecture, et ce qui nous a valu l'admiration générale, était la réunion des dessins et plans provenant de la collection formée par la Commission des monuments historiques et extraits de ses archives. Cette institution, déclarée aujourd'hui d'utilité publique et relevant du Ministère des beaux-arts, n'a rien d'analogue dans les autres pays et y cause une légitime envie. Il serait difficile de faire l'analyse complète de ces études si sérieuses et si intéressantes, projets de restauration, plans, relevés d'état actuel, etc., qui résument le travail de cette administration depuis 1862 : tout au plus pouvons-nous essayer d'en donner une idée succincte en les divisant en deux parties et en citant d'abord celles qui se rattachent au style religieux à différentes époques.

Parmi les plus remarquables, nous mentionnerons l'*Église, façade et abside, de Morienval (Oise)*, restaurée par M. Bœswillwald, ainsi que ses travaux sur l'*Église de Mouzon (Ardennes)* et sur la *Façade de Notre-Dame de Laon*, dans le style du xiii<sup>e</sup> siècle ; les études sur l'*Église de Noyon*, par M. Baraban ; celles de M. Millet sur l'*Église de Châteauneuf (Saône-et-Loire)*, style du xii<sup>e</sup> siècle ; le bel ensemble concernant *Saint-Nectaire (Puy-de-Dôme)*, par M. Bruyerre, et un travail très-complet de M. Verrier sur l'*Église de Semur (Saône-et-Loire)*.

M. Viollet-le-Duc, dont l'exposition était considérable et dont nous parlerons plus loin, doit être noté ici pour sa belle étude sur *Saint-Saturnin de Toulouse*, et pour une vue générale du *Cloître de Fontenay (Côte-d'Or)*.

On se rappelle le *Catholicon* de M. Lameire, qui avait obtenu une première médaille en 1867 ; nous retrouvons à Vienne cette œuvre étrange, dans laquelle l'auteur prend pour sujet de ses décorations les visions de l'*Apocalypse* : l'abside, les voûtes, les frises, voient se dérouler le cortége triomphal du monde vers le Christ ; d'autres parties représentent l'invasion de Byzance par les Barbares, puis le cortége des dynasties qui ont régné sur la France, depuis les Mérovingiens jusqu'à Napoléon. Onze châssis contiennent cet énorme et curieux travail.

Parmi les études d'un autre genre, il faut distinguer celles de M. Questel sur le *Temple d'Auguste et Livie à Vienne (Isère)*, sur le *Pont du Gard* et sur l'*Amphithéâtre d'Arles*, dont M. Simil a essayé la reconstruction générale d'après les découvertes faites jusqu'à nos jours. Ces monuments et les vestiges romains du midi de la France ont souvent tenté nos architectes, et ont été plus d'une fois l'objet de travaux importants.

Cinq beaux dessins de M. Ambroise Baudry nous donnent une restauration complète du *Forum romain au temps d'Auguste*.

Le *Donjon du château d'Oudon (Loire)*, architecture du xiv<sup>e</sup> siècle, a servi de motif à un savant travail de M. Ruprich-Robert. On n'a pas oublié les plans et projets de restauration du château d'Amboise que cet architecte avait exposés cette année à Paris, et qui ont été justement remarqués.

Mais ce n'est pas seulement par la profondeur de leurs études, par la science et le goût qu'ils déploient, que nos exposants de la première section ont su attirer sur leurs ouvrages l'admiration du public et de leurs confrères étrangers ; un grand nombre de nos architectes sont de vrais peintres, maniant l'aquarelle avec une habileté consommée, sachant, sans nuire à la précision de leur travail, y mêler l'individualité de la touche et les qualités d'un art plus libre.

Tels sont, par exemple, MM. Pascal, Denuelle et Bœswillwald fils. De M. Pascal on remarquait six *Vues d'Athènes* et une suite de peintures dé-

coratives tirées de Pompéi et du musée de Naples; de M. Denuelle, un *Plafond de l'hôtel Pereire* et des *Restaurations du palais des Papes et de Notre-Dame d'Avignon*; de M. Bœswillwald, six aquarelles sur *Sainte-Marie-des-Miracles, à Venise.*

Le lot de M. Viollet-le-Duc se composait, outre les restaurations que nous avons citées, de treize cadres rappelant ses beaux travaux de Pierrefonds; d'études sur les *Monuments de la ville de Carcassonne* du vii° au xii° siècle, et de dessins représentant la restauration de la *Salle synodale de Sens*, un des monuments les plus curieux du xiii° siècle.

Le Jury a voulu accorder une médaille à Vaudoyer, décédé en 1872, pour son dernier travail, la *Cathédrale de Marseille*, commencée en 1852.

Je n'oublierai pas les reproductions de *Mosaïques gallo-romaines* de M. Laffolye et la *Mosaïque de Saint-Benoît-sur-Loire* de M. Lisch.

On trouvera des ouvrages d'un intérêt non moindre dans l'exposition collective organisée par la Ville de Paris, et où étaient rappelés tous les travaux importants qui y ont été accomplis depuis ces dix dernières années. Cette partie de l'exposition française occupait une vaste salle adossée à la nef centrale et deux annexes. Elle comprenait neuf grandes divisions; mais nous n'avons à tenir compte que de celles des travaux d'architecture et des beaux-arts.

Ici encore ce magnifique ensemble échappe à une analyse détaillée; on y remarquait les plans complets, coupe, élévation, monographie ou plans en relief de quinze églises construites ou restaurées par la Ville; tous les travaux, terminés ou en voie d'exécution, concernant des casernes, prisons, marchés, tribunaux, collèges, mairies, théâtres, fontaines, etc.

L'attention du Jury s'est portée principalement sur les magnifiques reproductions du *Palais de Justice*, de M. Duc; sur les travaux de l'*Église Saint-Augustin*, de M. Baltard; sur ceux de la *Trinité* et de *Saint-Ambroise*, de M. Ballu; sur ceux de M. Vaudremer à *Saint-Pierre de Montrouge*; sur le *Théâtre du Vaudeville*, de M. Magne, et sur celui du *Châtelet*, de M. Davioud.

On avait eu l'excellente idée de réunir les différents projets de *Reconstruction de l'Hôtel de Ville*, en tête desquels se trouvait celui de MM. Ballu et Deperthes: la comparaison de ces œuvres, conçues de façons différentes, intéressait vivement le public.

A côté des plans figuraient de nombreuses reproductions photographiques de peintures murales ou décoratives que la Ville avait fait exécuter à l'intérieur de ses églises ou de ses monuments. Ces représentations sont, hélas! tout ce qui reste aujourd'hui d'un grand nombre de ces ouvrages, que les incendies de la Commune ont anéantis, entre autres des peintures du Palais de Justice. Quelques toiles ont pu être détachées des murs qu'elles

ornaient et être transportées à Vienne : ainsi on revoyait le *Saint Vincent de Paul* de M. Bonnat, bien mieux éclairé qu'à Saint-Nicolas-des-Champs; les deux tableaux de M. Robert-Fleury, le *Chancelier L'Hôpital* et *Louis XIV et Colbert*, du tribunal de commerce; les ouvrages de M. Lenepveu qui décorent l'église de Saint-Louis-en-l'Ile; le *Saint François de Sales* de M. Jobbé-Duval, etc.

Des albums photographiques contenaient les œuvres de MM. Hesse, Émile Lafon et Glaize à Saint-Sulpice, de M. Biennoury à Saint-Séverin, de MM. Ch. Lefebvre et Lehmann au Palais de Justice, etc. etc.

Selon nous, il est inutile de dire qu'aucune ville au monde n'eût pu donner le spectacle d'un pareil ensemble, et témoigner, dans une période relativement si courte, d'une aussi prodigieuse activité. Cette exposition édilitaire aura prouvé à la fois la puissance et la vitalité de notre capitale, et la valeur des hommes de goût, de science et de talent qu'elle emploie à ses travaux.

### PAYS ÉTRANGERS[1].

Les architectes viennois auraient pu se dispenser d'envoyer au Palais du Prater les reproductions et les vues des nombreux monuments dont leur ville s'est enrichie en ces dernières années. Si la copie d'un tableau offre quelque intérêt à côté de l'original, il n'en est pas de même d'un dessin d'architecture : on ne comprend réellement un édifice qu'à la condition de le voir achevé et entouré comme il doit l'être; aussi une promenade le long du *Ring* et dans les quartiers neufs en aura-t-elle appris davantage au Jury que toute la galerie des dessins et des plans.

Les métamorphoses dont Paris a été le théâtre depuis vingt ans ne donnent qu'une faible idée de ce qui a été exécuté à Vienne avec frénésie depuis 1869. Il y a certes de quoi se rendre compte des tendances de l'architecture d'un pays, lorsque l'on passe en revue les constructions d'un boulevard de plusieurs kilomètres de longueur, bâti aujourd'hui en entier, et interrompu seulement de distance en distance par des places monumentales, des théâtres ou des palais isolés. Pour le voyageur fraîchement débarqué, l'impression est grande; il ne s'explique pas d'abord de quels matériaux sont faits tous ces édifices; mais, si le hasard le conduit devant une maison inachevée et qu'il jette les yeux sur les cloisons et les charpentes intérieures, il commence à comprendre que ce grand décor ait pu être dressé comme par enchantement en si peu d'années.

---

[1] Nous nous en sommes rapporté à l'*Officieller Kunst-Catalog* pour l'orthographe des noms étrangers, de même que pour les titres des ouvrages que nous avons dû traduire. Notre traduction pourra quelquefois n'être pas conforme au texte désiré par les artistes, mais nous espérons qu'ils voudront bien nous le pardonner.

Nous ne voulons pas faire un reproche aux architectes viennois de la pauvreté des matériaux qu'ils ont à leur disposition ; mais l'avenir de cette architecture nous effraye un peu. Nous reconnaissons qu'il serait difficile de faire un emploi plus intelligent et meilleur de la brique et des stucs dont les façades sont revêtues ; les Viennois ont acquis dans le travail et le moulage de ces stucs une célébrité qu'on ne leur conteste pas ; mais le désir de créer du monumental, d'aligner des palais de la renaissance italienne avec des terrasses et des galeries à jour, ne les a-t-il pas entraînés, ainsi que l'ont remarqué avant nous des juges spéciaux, à se construire des demeures peu en rapport avec leur climat sévère et inégal ?

Quoi qu'il en soit, si nous nous contentons du spectacle présent, sans porter les yeux au delà de notre époque, nous devrons convenir que les architectes de la ville nouvelle ont montré un grand sentiment de leur art, une véritable habileté de mise en scène et une connaissance approfondie de leur métier.

M. Ferstel, qui avait obtenu une médaille d'honneur en 1867, est l'auteur d'un monument remarquable terminé récemment, le *Musée des arts industriels,* qui correspond à notre Conservatoire des arts et métiers. A l'intérieur de l'édifice est une cour carrée, ornée de deux étages d'élégants portiques à l'italienne, dans le style le plus à la mode, celui de la renaissance. Au rez-de-chaussée, ces portiques sont garnis de statues qui ne sont pas, dit-on, destinées à y rester. M. Ferstel a exposé les plans d'une *Église gothique* très-admirée et de nombreux projets de travaux publics.

Parmi les autres plans, on distinguait ceux de M. Schmidt concernant l'*Hôtel de Ville* colossal dont la première pierre a été posée à Vienne au mois de juin dernier. Cet Hôtel de Ville, conçu dans le style gothique du xiv° siècle, dépassera en dimensions les plus grands édifices connus de ce genre. La façade sera ornée d'une tour carrée extérieure, n'y attenant que par un seul côté, et qui pourra rivaliser avec la flèche de Saint-Étienne ; quatre clochetons compléteront la décoration centrale. Les besoins intérieurs ont sans doute été cause de l'adjonction d'un étage entresolé, qui intervient entre le portique du rez-de-chaussée et le premier étage à fenêtres ogivales ; l'effet en est assez malheureux : cette multiplicité d'ouvertures nuira sans nul doute au grandiose du monument.

MM. Hansen et Semper ont exposé, l'un, les plans et dessins du *Palais du Parlement,* également en construction, ceux de la *Bourse* et d'une *Académie à Athènes ;* l'autre, le modèle d'un *Musée historique.*

M. Von Löhr a aussi produit une étude d'un *Musée destiné à la ville de Vienne,* et M. Schulz des dessins et plans de la *Cathédrale de Prague.*

D'intéressantes études pour une *Chapelle catholique arménienne,* avec une

demeure d'évêque, ont été exposés par M. Havka, ainsi que des plans de *Bains romains*, par M. Claus.

Le Jury a particulièrement remarqué les curieux modèles en relief des constructions exécutées à Pesth d'après les plans de MM. Ybl, Steindel, Kroch, Skalmetzky et Weber. Cette grande ville ne veut point rester en arrière de Vienne et vient de percer chez elle de gigantesques boulevards.

On peut citer encore, parmi les bons travaux d'architecture nationale accomplis en ces derniers temps, le *Stadt Theatre*, qui rappelle notre Vaudeville. La *Loggia*, qui forme l'angle arrondi de l'édifice, et la partie en retour, avec colonnade, ont, malgré quelques lourdeurs, un excellent aspect.

A l'intérieur de l'Exposition, les architectes viennois se sont signalés par des créations de genres divers, dont quelques-unes méritent d'être mentionnées. Le *Pavillon Impérial*, dû à M. Gugitz, a été généralement admiré pour son élégance et sa simplicité. Il se composait de trois petits corps de bâtiment de forme carrée, n'ayant qu'un rez-de-chaussée, et reliés entre eux par des galeries fermées. En face se trouvait comme pendant le *Pavillon du Jury*, œuvre de M. Feldschaeck, d'un tout autre aspect et construit en vue de la disposition intérieure qui répondait parfaitement à son but.

M. Gugitz est, en outre, l'auteur des utiles et charmantes *Galeries de bois*, à jour, dont les différents fragments, adroitement coudés, couvraient toute la longueur du parc et servaient d'abri au public en même temps qu'ils lui donnaient sa direction.

Quelques annexes de l'Exposition allemande, dues à MM. Kyllmann et Heyden, architectes de Berlin, rendaient plus sensible le bon goût qui avait présidé aux constructions improvisées dont nous venons de parler.

En général, une certaine lourdeur, et surtout un manque d'invention, règnent dans les productions de l'architecture du nord de l'Allemagne. On ne s'y est pas encore pénétré d'une des conditions premières de cet art, qui exige que l'extérieur d'un édifice ne fasse point disparate avec les besoins réclamés par l'intérieur. Si nous admirons, par exemple, à l'Exposition de Vienne, le *Pavillon des Métaux*, simple, fort et solide comme les produits qu'il renferme, nous serons étonnés, à l'autre bout de la ville, par ce palais colossal, flanqué de quatre tours inutiles et de trois rangées de galeries ogivales, qui sert de gare au chemin de fer. Vouloir soumettre à des formes classiques l'architecture de notre vie moderne est un anachronisme absurde : les ponts suspendus gothiques, ou les halles au poisson dans des temples grecs, sont des erreurs dont il faudra revenir. On s'aperçoit, du reste, en Allemagne, que les imitations de l'antique, mises à la mode par le roi

Louis de Bavière, y ont eu une influence marquée. Le nouveau *Musée de Berlin*, de M. Strack, et un grand nombre d'édifices récents, témoignent de cette persistance dans le style classique.

Les plans et dessins envoyés par les architectes prussiens étaient peu nombreux. Le Jury a signalé les travaux de M. Hitzig, auteur de la *Banque de Berlin*, de M. Hauberrisser, qui a produit les plans de l'*Hôtel de Ville de Munich*, monument considérable et étudié avec soin dans ses moindres détails, de MM. Lucae et Giese, architectes des *Théâtres de Francfort et de Dusseldorf*, ainsi que ceux de M. le professeur Von Dehn Rothfelser, concernant le *Musée de Cassel*.

Si nous passons aux autres pays, nous rencontrons, en Belgique, M. Carpentier, qui a exposé les plans de l'*Église de Saint-Pierre et Saint-Paul* au Châtelet, et les projets en voie d'exécution de l'*Église d'Antoing*. En se maintenant dans les données du XIII<sup>e</sup> siècle, et avec les ressources limitées de la brique, cet artiste a su imprimer un cachet d'originalité à ses créations.

La Hollande n'avait aucune exposition d'architecture.

En Angleterre, un travail très-intéressant et très-complet de M. Waterhouse, de Londres, sur *Eaton Hall, propriété du marquis de Westminster*, attirait l'attention des visiteurs. M. Waterhouse s'est montré non-seulement un homme de goût et un architecte habile, mais un aquarelliste remarquable : tout est décrit et représenté clairement par l'auteur ; on voit qu'il comprend la vie et les habitudes de l'hôte opulent auquel ce palais est destiné.

Parmi les autres exposants anglais, nous mentionnerons encore M. Street pour sa vue de la *Nouvelle Cour de Justice dans le Strand*, et M. Blashill pour ses *Constructions industrielles*.

C'est dans cette voie nouvelle, ouverte aujourd'hui aux architectes par le développement des chemins de fer, par les grands travaux qu'ils nécessitent et surtout par l'emploi du fer dans les constructions, que l'avenir trouvera la véritable marque de notre temps. Ces immenses viaducs, ces gares colossales, qui étonneraient tant nos pères, sont des monuments auxquels on rendra justice. A ce point de vue, il serait inexact de répéter que notre architecture moderne n'a rien créé et n'a ni style ni originalité ; elle a été forcée d'avoir l'un et l'autre en se pliant à des habitudes et à des besoins inconnus à d'autres époques.

L'Italie comptait quelques ouvrages importants. On distinguait en première ligne deux beaux projets de *Restauration de la Façade de la cathédrale de Florence*, par MM. Calderini et Cipolla. Ces études proviennent d'un concours. Le Gouvernement italien songe depuis longtemps à compléter

cette belle église ; mais il est probable que le revêtement de la façade, qui se fait attendre depuis 570 ans, ne sera pas exécuté de sitôt.

M. Cipolla exposait aussi les plans de la *Banque de Bologne* et ceux d'un *Asile d'aliénés à Imola*.

La ville de Milan possède beaucoup d'artistes de mérite, architectes, peintres ou sculpteurs. M. Menghoni avait envoyé un modèle en relief, à l'échelle d'un vingtième, de la *Grande Galerie Victor-Emmanuel*, qu'il a construite dans cette ville. L'intérieur du modèle pouvait contenir plusieurs personnes. Il serait difficile de préciser à quel style appartiennent cette immense croix latine de 200 mètres de longueur et cette rotonde octogone qui en forme le centre ; l'entrée ressemble, à s'y méprendre, à celle de notre Palais de l'Industrie. Le principal mérite de cet édifice est d'être, paraît-il, un passage commode et un promenoir bordé de boutiques élégantes et de cafés à la mode.

Un architecte espagnol, M. Élias Roguet, s'est fait distinguer par ses *Dessins et Plans de l'Université de Barcelone*.

Mais un pays où de grands efforts et une véritable activité artistique sont à signaler, c'est la Russie. Elle a obtenu pour son architecture un nombre relativement considérable de médailles. Nous devons d'abord nommer M. Resanoff, pour ses dessins d'après le *Palais du grand-duc Wladimir Alexandrowitch* ; M. Thon, pour son travail sur la *Cathédrale du Sauveur* à Moscou, et M. Krousmine, pour son *Église grecque* de Saint-Pétersbourg.

Ont aussi été remarqués : les plans du *Théâtre du palais de Moscou*, de M. Hartmann ; des *Projets de villas et de maisons de campagne*, par M. Bohnstedt ; d'habiles restaurations de *Théâtres antiques* et des *Thermes de Pompéi*, par MM. Metzmaker, Viktor Kossow et Léo Dahl ; les projets et plans de l'*Hôpital évangélique de Pétersbourg*, par MM. Bernhardt et Otto Hippius, et les travaux de MM. Makaroff et David Grimm concernant des écoles publiques ou des églises.

L'exposition suisse contenait une très-curieuse étude de M. de Geymüller sur *Saint-Pierre de Rome*, rendu tel que Bramante l'a conçu, avec sa disposition primitive en croix grecque. On sait par quelles péripéties a passé la construction de cet édifice unique au monde ; naturellement, la façade que l'on voit aujourd'hui, et qui a été si critiquée, n'existe point dans le travail de M. de Geymüller.

Enfin un intérêt des plus vifs s'attachait aux spécimens divers d'architecture situés en dehors du Palais. Les constructions les plus variées y abondaient, portant toutes le cachet de leur nationalité. Ici, c'était la demeure du vice-roi d'Égypte et la mosquée avec sa coupole et sa tour cou-

leur maïs mêlée de brique; quelques arbres noueux et penchés, qui avaient été réservés à côté du Palais, lui donnaient l'air, à certains moments du jour, d'un superbe tableau de Marilhat. A deux pas de là, c'était le pavillon persan, qui n'a pu malheureusement être terminé qu'à la fin de juillet; plus loin, le bazar japonais, les maisons en bambou: puis, auprès de l'entrée des beaux-arts, la copie exacte de la fontaine Sophie ou fontaine d'Achmet, l'un des ornements de Constantinople; ensuite, la maison des paysans russes, les constructions hongroises, norwégiennes, etc.

Nous devons borner ici notre énumération; l'examen de toutes les annexes disséminées dans le parc fournirait seul matière à une longue et curieuse étude; nous ne pousserons pas plus loin l'indication des ouvrages saillants des différents pays qui, dans la section d'architecture, ont fixé l'attention du Jury.

## SECTION II. — SCULPTURE.

### FRANCE.

Nous avons dit que la statuaire et la peinture françaises occupaient un quart du Palais des Beaux-Arts. Les ouvrages de nos sculpteurs étaient répartis dans les galeries extérieures, dans les grands vestibules d'entrée, et partageaient avec ceux de nos peintres quatre salles d'environ 20 mètres de long sur 13 mètres de large, recevant le jour par le haut, plus une galerie ou série de salons moins élevés, servant à la fois de dégagement et d'emplacement pour les tableaux de chevalet, les statuettes ou les bustes.

Cette disposition, à peu près celle des musées de Munich et de Dresde, a soulevé des critiques que nous ne croyons pas fondées. Les Allemands du Nord vantaient beaucoup le jour oblique adopté pour le musée de Berlin et pour la longue salle de leur Académie; l'expérience a prouvé que la lumière du haut est bien préférable à cause de sa plus grande égalité par tous les temps et à toutes les heures. Avec le jour oblique, il y a impossibilité d'éviter les reflets sans sacrifier absolument l'un des côtés des salles. Une portion de la galerie du Louvre était jadis éclairée de cette façon, et le public l'avait justement surnommée les *Catacombes*. Sans doute, les statues s'accommodent assez mal d'un jour qui les enveloppe de tous côtés, tout en laissant généralement les têtes dans l'ombre; mais si, à Vienne, on a été contraint de mêler la statuaire à la peinture, c'est faute d'un emplacement spécial. Les galeries extérieures destinées aux sculptures étaient insuffisantes; les envois ayant dépassé de beaucoup les

prévisions dans toutes les branches de l'art, on a dû laisser déborder les œuvres des peintres et des sculpteurs à l'intérieur des pavillons annexes, destinés primitivement à une exposition rétrospective, qui, par ce fait, s'est trouvée décousue et incomplète.

On est peu surpris du succès obtenu par la sculpture française, lorsqu'on jette les yeux sur la liste des ouvrages qui figuraient dans nos salles. Il s'y trouve, en effet, presque sans exception, tous les morceaux marquants que le public a jugés et applaudis depuis dix ans.

En pénétrant dans le vestibule de l'ouest, on rencontrait d'abord la statue du *Maréchal Pélissier*, par M. Crauk; les groupes d'animaux si largement traités, de M. Cain; la bonne étude du *Faune avec une panthère*, de M. Caillé; le grand *Cavalier gaulois*, de M. Frémiet. Cet artiste avait envoyé de nombreux ouvrages, entre autres le *Louis d'Orléans*, excellente statue en bronze, appartenant à l'État, et ces groupes de chiens, lévriers, bassets, griffons, spécialité dans laquelle il excelle.

Sous ce même vestibule, on avait également placé la *Pythie*, de M. Bourgeois, statue pleine de tournure et de style. L'auteur a choisi ce moment décrit par l'historien grec où, enivrée par les émanations de la terre, la prophétesse va parler. Le caractère de la tête est peut-être un peu forcé, et nous avons entendu reprocher à la Pythie de ressembler à une *Furie*; mais cela n'atténue en rien le mérite réel de l'œuvre remarquable de M. Bourgeois. Le *Charmeur de serpents*, du même artiste, ouvrage très-cherché comme anatomie, figurait au grand salon central.

La jolie composition, si pleine d'originalité, de M. Carrier-Belleuse, l'*Hébé endormie*, et le *Serment de Spartacus*, de M. Barrias, y occupaient deux places d'honneur. On y trouvait encore le *Molière*, de M. Caudron, cette statue si librement et si spirituellement conçue. La finesse et l'expression vivante de la tête, admirées dans le plâtre exposé à Paris, se sont malheureusement un peu émoussées dans l'exécution en marbre, qui a eu lieu après la mort de l'auteur.

M. Carpeaux avait une exposition imposante. Cet artiste s'affranchit volontiers des habitudes et des routines de son art; il aime le nouveau et cherche ses sujets hors des sentiers battus et de la mythologie grecque. Sa statue du *Pêcheur napolitain*, et un buste ravissant en marbre représentant Mlle Fiocre, peuvent être rangés parmi ses meilleurs ouvrages. Un groupe en terre cuite d'*Ugolin* rappelait son premier grand succès; on distinguait aussi un buste intitulé le *Printemps*, plein de grâce et de jeunesse.

L'*Enfance de Bacchus* et le *Désespoir*, de M. Perraud, qui ont remporté l'un et l'autre la médaille d'honneur aux Expositions de 1863 et 1867,

ont eu à Vienne un succès qui ne surprendra personne. La seconde de ces statues, et c'est regrettable, placée dans le vestibule du nord, n'était pas éclairée à son avantage.

Nous en dirons autant de la *Jeanne d'Arc* de M. Chapu, ouvrage de premier ordre; la tête de la statue était noyée dans l'ombre, par suite de la projection perpendiculaire de la lumière. Ces inconvénients tiennent aux conditions des locaux des expositions, et nous n'en accusons point les hommes de goût qui ont présidé à l'arrangement de nos salles. Il est plus difficile qu'on ne croit de faire valoir à la fois, comme elles le méritent, tant d'œuvres éminentes, dont on ne voudrait sacrifier aucune; le public ignore ce qu'un classement de ce genre demande de soins, entraîne de tâtonnements et d'essais. Une belle reproduction de la *Jeanne d'Arc*, de la grandeur de l'original, se voyait au milieu de la collection Barbedienne.

Par contre, le *Martyr chrétien*, de M. Falguière, profitait de cet éclairage; jamais peut-être on n'aura mieux vu cette œuvre excellente. Parmi les salles du nord, on admirait encore: le *Narcisse* et l'*Arion assis sur un dauphin*, par M. Hiolle; le *David* de M. Mercié, un nouveau venu dont le début a été un coup de maître; le *Bacchus* de M. Tournois; le *Ganymède* de M. Moulin, et la consciencieuse étude de M. Falguière, l'*Abel mort*.

Parmi les figures de femmes, études d'après le nu ou avec draperies, on a revu, non sans plaisir, la *Dévideuse* de M. Salmson et la *Marchande de violettes* de M. Leroux, qui figuraient à l'Exposition de 1867; la *Tarentine* de M. Schœnewerk et l'*Ève* de M. Delaplanche, dont la pose un peu outrée rend plus que disgracieuse la vue de la statue sous certains aspects, mais n'empêche pas de rendre justice aux solides qualités qu'elle accuse et à une exécution de premier ordre. Nous préférons cependant l'*Enfant à la tortue* du même artiste, malgré le souvenir de ce sujet traité par Rude. M. Delaplanche a exposé aussi un groupe d'*Agar et Ismaël*.

Nous n'avons encore cité, bien entendu, qu'une minime partie des ouvrages qui composaient notre exposition de sculpture. M. Cavelier, dont on s'étonnerait de ne pas rencontrer le nom au milieu de ceux de tant d'hommes de talent, figurait avec son *Néophyte*, figure pleine de sentiment, et sa belle statue de *François I$^{er}$*.

Dans la première salle on avait placé, en face l'un de l'autre, l'*Équilibriste* de M. Blanchard et le *Chanteur florentin* de M. Paul Dubois. L'immense succès de ce dernier ouvrage a été consacré de nouveau par le public européen; on s'arrêtait avec surprise devant une mutilation stupide infligée à la jambe de bronze du jeune musicien par les amis de la Commune; on cherchait, sans le trouver, quel crime il pouvait avoir commis pour mériter un aussi violent coup de barre de fer ou de marteau! Le

*Saint Jean-Baptiste*, appartenant à l'État, et le *Narcisse*, du même artiste, complétaient son intéressante exposition.

M. Lepère est un statuaire de la bonne école; son *Diogène*, quoique d'un type un peu trop moderne et presque parisien, est une œuvre remarquable et étudiée avec un soin rare.

Dans un autre genre, les deux figures en bronze de M. Moreau-Vauthier, l'*Amour* et un *Buveur*, sont des études d'une finesse extrême.

On peut dire que le Jury a éprouvé un véritable embarras au sujet de la sculpture française. Les ouvrages de mérite étaient si nombreux, qu'il a dû renoncer à les signaler tous. Il n'aurait pu néanmoins oublier sans injustice MM. Heller et Levillain, auteurs de gravures en médailles et pierres fines très-remarquables; M. Iselin, d'un très-beau buste; M. Cabel, d'une figure excellente, quoique un peu exagérée d'expression, intitulée *1871*, et M. Mène, qui a exposé des groupes d'animaux.

La belle statue de *Virgile*, de M. Thomas, a été mise hors concours par suite de quelques mois de trop dans la date de l'ouvrage.

Nous pourrions encore noter le bas-relief de M. Noël, le joli *Buste Renaissance* de M. Degeorge; la *Jeune Fille et la Mort*, œuvre saisissante de M. Hébert; l'*Innocence et l'Amour*, composition charmante de M. Protheau; l'*Avare* de M. Perrey, la *Dalila* de M. Frison, le *Réveil* de M. Franceschi, et des ouvrages d'un intérêt non moindre dus au talent de MM. de Conny, Sanson, Clesinger, Maillot, Doublemard, Bartholdi, Loison, Cambos, Aizelin, Truphême, Allasseur, Boisseau, etc. etc.

Ce qu'il est impossible de ne pas remarquer, et ce dont on reste frappé dans toutes les œuvres que nous venons de nommer, c'est la valeur et la force des études de nos artistes. Il a été plus d'une fois rendu justice, pendant le cours de l'examen du Jury, à la supériorité de notre enseignement, par les membres étrangers. Les statuaires éminents qui ont instruit dans leur art la génération actuelle, comme David d'Angers, Pradier, etc., et ceux qui leur ont succédé et qui professent aujourd'hui, se sont toujours attachés plutôt à faire des élèves travailleurs qu'à créer des écoles: ils ont laissé chacun sous la direction de son génie particulier, seule manière d'arriver à produire les hommes de talent.

Il faut reconnaître que l'élève qui s'adonne aujourd'hui à l'art de la sculpture et qui veut en apprendre le difficile métier doit posséder une vocation véritable; on ne peut le supposer poussé par la perspective d'un travail largement rémunéré ni par celle d'une fortune rapide: il n'y a pas ici, comme pour la peinture, de ces fantaisies de la mode qui font passer le débutant, du soir au lendemain, de la misère à la richesse, en lui improvisant une réputation dont il est le premier surpris et qui paralysera peut-

être le reste de sa carrière : la statuaire ne connaît point les exagérations et les folies des enchères publiques; le sculpteur qui commence sait ce qui l'attend : une vie pénible, laborieuse et modeste. Lorsqu'il aura reçu sa première commande de l'administration ou d'un Mécène généreux, il devra s'estimer très-heureux si, après avoir travaillé un an dans un atelier humide, après avoir passé sans encombre de la terre au plâtre et du plâtre au marbre, et après avoir payé praticiens et modèles, il peut rentrer à peu près dans ses frais. Qui peut dire où en serait aujourd'hui chez nous la sculpture sans la protection de l'État? Les pays qui ne peuvent donner cet encouragement à leurs artistes par des institutions spéciales admiraient avec envie dans notre section ce bel ensemble d'œuvres qui sont la propriété de nos musées ou qui ornent nos monuments publics; aussi n'aurons-nous jamais mieux compris qu'à l'Exposition de Vienne la nécessité de fournir à l'État des moyens puissants de continuer à suivre une voie qui a produit de tels résultats.

Nous résumerons notre jugement sur la statuaire française en disant qu'en dehors des qualités qui sont la conséquence d'études et d'un enseignement bien dirigés, le rang qu'elle occupe s'explique par une élévation et une recherche du style que l'on ne rencontre pas ailleurs.

## PAYS ÉTRANGERS.

Pour continuer notre examen dans l'ordre que nous avons adopté, il nous faut parler d'abord des sculpteurs autrichiens. Ils sont assez nombreux, ce qui s'explique par la facilité qu'ils avaient d'exposer chez eux. Nous trouverons plusieurs ouvrages importants, mais sans grand caractère. Il faut cependant en excepter les compositions, bien arrangées et d'un bon travail, de M. Aloïs Düll, *Diane et Endymion*, et une *Rébecca*; une *Victoire* et l'*Amour et Vénus*, de M. König; puis les groupes et bustes de M. Kundmann (hors concours), ainsi que de bonnes études de MM. Tilgner et Pönninger, et une statue énergique et bien établie représentant *Michel-Ange*, par M. Wagner.

Un jeune artiste, assez en renom à Vienne, M. Benk, est l'auteur d'une *Austria* destinée au musée de l'Arsenal; cette statue, de même que le groupe de l'Architecture, de la Peinture et de la Sculpture qui orne l'entrée du palais des Beaux-Arts, ne manque pas d'un certain aspect monumental : on y voudrait plus de distinction et d'originalité.

M. Fernkorn a exposé une *Statue équestre colossale de l'archiduc Charles d'Autriche*. Le cheval a assez de mouvement, et l'effet du groupe pourra être satisfaisant sur la place de Vienne qu'il doit décorer. On revoyait à

l'Exposition le *Saint Georges*, statue du même artiste qui lui valut une première médaille en 1867.

On a remarqué deux bons ouvrages d'un Hongrois, M. Engel; un bas-relief très-original de M. David, représentant une *Chasse*; une *Judith et Holopherne*, de M. Feuerstein, et de charmants bustes de M. Deloye, artiste d'origine française que nous connaissons à Paris par les ouvrages en terre cuite qu'il y envoie chaque année.

Le Jury a, en outre, accordé des médailles à MM. Erler, Lipinski, Silbernagel, Matzan, Pilz, Zumbusch et Böhm, auteurs de statues, bustes et ouvrages divers, ainsi qu'à MM. Scharff et Tautenhayn, pour des gravures en médailles.

L'Allemagne du Nord est assez pauvre en œuvres d'une certaine valeur. On rencontrait rarement de l'invention ou un sentiment très-élevé dans les nombreux envois de ses sculpteurs. Leur prétention d'être restés dans les traditions de la *sculpture religieuse allemande* n'était point justifiée par quelques essais assez incolores et tous empreints d'une grande banalité. Les écrivains d'outre-Rhin se sont livrés à ce sujet à des dissertations dans lesquelles il est assez difficile de les suivre.

Un beau groupe d'*Agar et Ismaël*, par M. Wittig, l'organisateur de l'école de sculpture de Dusseldorf, est peut-être le morceau saillant de l'Exposition prussienne. La composition est savamment arrangée. L'enfant, à demi étendu et soutenu par les genoux de la mère, est très-beau d'expression. Dans la pensée de l'auteur, ce groupe doit faire pendant à une *Pitié* qu'il a aussi exposée. La disposition des figures est tout à fait la même; mais on se demande si c'est en vue de ce rapprochement que l'Agar est absolument vêtue et ajustée comme la Vierge du second groupe.

Un artiste qui a paru souvent à nos expositions, M. Begas, s'est fait distinguer par trois bons ouvrages : un *Mercure*, une *Baigneuse* et *Vénus et l'Amour*. C'est de la sculpture très-vivante, mais trop peu serrée de forme.

L'*Ève et la Bacchante*, de M. Kaupert, ainsi que les *Enfants au bain*, sont des études consciencieuses. Nous en dirons autant de l'*Hébé* et de *Loreley*, statues bien composées, de M. Voss. Un *Jeune Faune*, par M. Schubert, nous a paru un morceau bien construit et finement exécuté. Quant au *Nègre avec un perroquet*, par M. Erdmann Enke, on ne saurait y voir qu'une imitation assez lourde du genre des Italiens.

La statue représentant le sculpteur Rauch, par M. Drake, a été remarquée comme une des meilleures de la partie allemande. M. Drake avait remporté une médaille d'honneur à l'Exposition de Paris en 1867.

Quelques œuvres estimables à différents titres, et dues au ciseau de

MM. Spiess, de Munich, Wiedemann, Müller, Andresen et Breyman, de Dresde, Schlüter et Donndorf, ont reçu des distinctions du Jury.

La Belgique comptait quelques bons ouvrages de M. Fraikin, entre autres un buste de la reine et un groupe en marbre, le *Premier Enfant*. Nous pouvons citer aussi un joli bronze intitulé *Surprise*, par M. Van Heffen, et une *Tête d'enfant* de M. Groot.

La gravure en médailles paraît y être en honneur; trois artistes portant le même nom, MM. Wiener, s'y sont fait distinguer, ainsi que MM. Geerts et Danse.

Les sculpteurs anglais sont loin d'avoir l'originalité des peintres; cela tient-il, comme on le répète toujours, à l'influence d'un climat froid et nébuleux? Nous n'en sommes qu'à moitié convaincu; Thorwaldsen et bien d'autres, qui appartenaient aux pays du Nord, ont su cultiver la statuaire. Quoi qu'il en soit, nous n'aurons à relever ici que trois ou quatre œuvres intéressantes, car, de même que dans la section de peinture, un certain nombre d'hommes de talent se sont abstenus, comme MM. Birch, Foley, Hutchison, Wood, etc.

Nous citerons néanmoins dans les envois une bonne *Étude d'enfant* par M. Aston Adams, une jolie statue de M. Marshall, l'*Ondine*, quelques bustes, groupes ou gravures en médailles de MM. Bruce, Stephens et Wyon.

De tous les pays étrangers, l'Italie nous donnera le plus large champ d'étude; son exposition de sculpture était immense : on sait l'ardeur et la prétention des Italiens pour tout ce qui touche à cette branche de l'art. Ils ont voulu rassembler à Vienne un choix d'œuvres de leurs meilleurs artistes : Milan, Rome et Florence se partageaient les honneurs de leur exposition; mais les Milanais étaient de beaucoup les plus nombreux. Chez les uns comme chez les autres, on est frappé des mêmes tendances; le courant qui entraîne la sculpture italienne vers le réalisme brutal devient de plus en plus fort; le style, l'élévation, la recherche du beau ou de l'idéal, tout ce qui en définitive est la raison d'être de la statuaire, ne préoccupe plus aujourd'hui que le petit nombre.

Ce changement n'est pas l'effet du hasard ni d'un état de choses que l'artiste subit sans s'en apercevoir; il est le résultat d'une conviction, d'un système avoué. Les Italiens se sont un jour demandé la cause de leur affaissement et de leur décadence : ils l'ont trouvée dans le souvenir de leur passé artistique, dans leur attachement à tout ce qui les avait élevés et rendus sans rivaux. «Ce sont nos traditions qui ont jusqu'ici entravé notre progrès; sachons rompre avec elles, » écrivait une *Revue artistique*. Plusieurs succès obtenus coup sur coup par des œuvres faites d'après la

mode nouvelle ont décidé le mouvement en ces dernières années. De tout temps les Italiens ont été des praticiens extraordinaires; mais ils sont parvenus aujourd'hui à se servir du marbre comme de la terre ou d'une pâte obéissante. On se rappelle la couverture dans laquelle était drapé le *Napoléon* de M. Vela; depuis lors on en est arrivé à des trompe-l'œil qui la distancent considérablement. Cette habileté du ciseau est le grand orgueil des sculpteurs, et, comme leurs sujets deviennent de plus en plus familiers et intimes, le moyen est en accord complet avec le but.

On embrasse en Italie les choses avec ardeur. Il s'est formé tout de suite parmi les réalistes le parti des arriérés et celui des purs; on a accusé le Gouvernement d'avoir dans la question une opinion réactionnaire, et peu s'en est fallu cet hiver que l'affaire ne prît des proportions inattendues. La Commission italienne pour l'Exposition avait résolu, pensant obtenir ainsi un plus bel ensemble, de n'admettre que des ouvrages en marbre. Là-dessus, grand émoi : on y vit l'intention d'écarter du concours quelques statues en plâtre de l'école nouvelle, comme le *Néron* de M. Gallori et le *Jenner* de M. Monteverde. La Commission revint sur cette première décision. Le *Néron* a passé assez inaperçu à l'Exposition; quant au *Jenner*, c'est le grand événement de la section italienne.

M. Monteverde a représenté l'inventeur du vaccin l'essayant sur son propre fils. Le père est assis au bord du berceau et pique de la pointe d'un scalpel le bras de l'enfant qui se contorsionne sur ses genoux. La tête de Jenner est étonnante de caractère et d'expression attentive; les mains sont superbes, et le mouvement général compris à merveille et d'une façon originale; l'enfant, quoique un peu bouffi, est d'une grande vérité. Quant aux vêtements et aux accessoires, à l'habit, aux culottes, au berceau, l'exécution en est incroyable.

Que M. Monteverde soit un artiste hors ligne, la question n'est pas là : mais le jour où, se mettant à l'œuvre, il voudra de sa statue de plâtre faire une statue de marbre, se représente-t-on la noble matière dans laquelle ont été taillés les frises du *Parthénon* et le *Laurent de Médicis* servant à traduire les déchirures d'un pan d'habit ou des savates éculées? Il est impossible de ne pas voir la fin de l'art au bout d'une pareille voie.

Une autre statue de M. Monteverde nous montre *Christophe Colomb enfant*, assis sur un fragment de colonne au pied de laquelle se brise la mer. La tête est jolie, les jambes sont fines: c'est un aimable tableau de genre.

Un artiste d'une grande valeur, M. Dupré, auteur de la *Pietà* exposée en 1867, n'était malheureusement pas représenté à Vienne. On lui doit le monument de Cavour, auquel les critiques n'auront pas manqué de la part de l'école nouvelle. Plusieurs sculpteurs ont travaillé à ce grand ou-

vrage, entre autres M. Tantardini, qui a exposé une belle figure, d'une exécution serrée, l'*Histoire*, qui fait partie de l'ensemble du monument.

Le *Moïse* ainsi que la *Phryné* de M. Barzaghi, quoique assez maniérés, étaient parmi les œuvres à succès.

On peut mettre sur le même rang les ouvrages suivants, qui se recommandent tous par des qualités remarquables d'exécution : la *Victoire* et une *Sapho*, de M. Consani; la *Pudeur* et une *Baigneuse*, de M. Corbellini; *Fabiola*, de M. Masini; *Bacchus enfant*, de M. Zocchi; *Évangéline*, de M. Torelli; *Tobie*, de M. Sarocchi; *Sira*, de M. Rondoni. Cette dernière figure représente une négresse assez contournée; mais la tête et le rendu des draperies sont extraordinaires.

La *Nidia*, de M. Gianotti, et l'*Aveugle qui lit*, de M. Grita, sont traités dans un style de mélodrame vulgaire. On a le droit de le dire, malgré le succès qu'ils ont obtenu.

M. Magni est un fidèle de la vieille école. Son *Socrate* et une *Liseuse* sont des compositions bien exécutées, froides, mais correctes.

M. Olofredi, de Milan, a fait un *Génie de la guerre*. C'est une figure nue, assise au milieu de débris d'épées, de casques et d'obus. La tête est la reproduction exacte de celle d'un des lutteurs de Canova.

Ce que l'on doit encore déplorer aussi dans la sculpture italienne, c'est son côté absolument industriel. Les artistes n'ont pas l'air de s'en défendre; la plus grande partie de leur exposition était installée dans une sorte de carrefour de la galerie du centre, au milieu des laines et des soieries. Si une statuette plaît au public et si elle trouve acquéreur, elle est reproduite à satiété. C'est ainsi que l'*Enfant à la jatte de lait*, de M. Calvi, exposé au Salon des Champs-Élysées, se trouvait en même temps à Vienne. On pourrait citer tels praticiens qui passent leur vie à recommencer les mêmes figures, comme ces copistes de Florence qui depuis quarante ans sont voués à la *Vierge à la chaise*.

Les petits sujets d'enfants de M. Barcaglia, *la Bulle de savon*, etc., sont de la famille de ceux de M. Calvi; ce n'est pas là du grand art, mais c'est de l'art agréable, de la vignette en sculpture.

Nous donnons ici les noms des artistes dont le Jury a plus particulièrement signalé les ouvrages, en dehors de ceux dont nous venons de parler, parmi les membres exposants italiens. Ce sont MM. Bernasconi, Luccardi, Bottinelli, Guarnario, Piatti, Rossetti, Zannoni, Pagliacetti, Rota, Pessina et Lombardi.

La Russie semblerait vouloir prouver que les pays du Nord peuvent avoir des sculpteurs; il est vrai que M. Tschijoff, dans les figures et bustes qu'il a exposés, montre, à n'en pas douter, que ses études se sont accom-

plies en Italie ou qu'il y a longtemps vécu. M. Runeberg et M. Schröder sont des artistes de talent. Ils ont obtenu des médailles, l'un pour un groupe en marbre, *Apollon et Marsyas*; l'autre pour une statue en bronze du *Czar Pierre*. Trois autres sculpteurs se sont fait également remarquer par leurs œuvres : ce sont MM. Kamensky, Lavarezky et Klodt : ce dernier a exposé des groupes de chevaux en bronze. Il n'y a à constater aucun caractère particulier ou national dans la sculpture de ce pays.

Un Danois, M. Jerichau, a envoyé d'excellentes études et différentes statues et bustes d'un bon travail. On a surtout remarqué son *Chasseur de panthères*.

En Suisse, M. Caroni est l'auteur d'une *Léda* et de quatre autres morceaux très-étudiés et d'une bonne exécution, dans le style italien. Un groupe en marbre représentant *Genève et la Suisse*, par M. A. Dorer, nous a paru manquer de style et de simplicité : l'accoutrement des figures est chargé; mais les parties vivantes sont bien traitées.

Nous retrouvons ici deux bustes en bronze, ouvrages distingués d'une femme de talent qui signe « Marcello ». *Bianca Capello* et *Marie-Antoinette* ont été admirées à nos expositions.

Nommons encore, chez les artistes suisses, M. Bovy pour des gravures en médailles, et M. Schlöth.

Enfin le Jury a donné deux médailles à MM. Novas et Valtmigana (Espagne), ainsi qu'à MM. Kossos et Drossis (Grèce).

## SECTION III. — PEINTURE.

#### FRANCE.

Malgré des abstentions nombreuses et regrettables, l'effet produit par notre exposition de peinture a été tel, qu'il faut renoncer à le décrire. On pourrait se borner, pour en donner l'idée et expliquer notre succès, au simple rappel des grands noms qui y ont contribué et que le public a si souvent acclamés. En dehors des envois de nos artistes, figuraient dans notre section un certain nombre d'œuvres de mérite, acquises récemment par l'État, et quelques chefs-d'œuvre de peintres vivants pris dans nos musées, qui sont venus ajouter encore à l'éclat de ce bel ensemble.

Nous tenons à faire remarquer à ce propos, afin d'absoudre tout à fait notre Commission de ses emprunts aux galeries publiques, si tant est qu'on puisse encore les lui reprocher, que les salles des deux empires allemands ne renfermaient pas moins d'une centaine de tableaux provenant de mêmes sources.

Indépendamment des quatre salles principales, un des côtés du grand salon central nous était réservé. Trois toiles le couvraient presque en entier : la *Mort de César*, de M. Clément; le *Plafond de Flore*, de M. Cabanel, et le *Dernier jour de Corinthe*, de M. Robert-Fleury fils.

Un plafond, surtout de la dimension de celui de M. Cabanel, peut difficilement être jugé hors de la place qu'il doit occuper, mais nous pouvons dire que cette grande page n'aura rien perdu à Vienne de l'effet qu'elle produisait, isolée, à l'École des beaux-arts; elle était merveilleusement encadrée par les deux tableaux dont nous avons parlé. Les colorations chaudes de celui de M. Robert-Fleury et la fraîcheur aérienne du plafond se faisaient mutuellement valoir.

L'exposition de M. Cabanel ne se bornait pas au *Triomphe de Flore*; nous retrouverons dans la première salle sa *Francesca di Rimini*, un *Saint Jean-Baptiste*, œuvre toute nouvelle, d'une délicatesse extrême, et deux portraits, celui de Mme Pinchot avec ses enfants, en costume florentin, et celui de Mme la comtesse de Juigné : ce dernier d'une ressemblance et d'une distinction accomplies.

Ce qu'on est convenu d'appeler la *grande peinture* n'est guère en faveur aujourd'hui. Déjà, en 1867, le Jury international avait constaté officiellement l'état de délaissement où elle est tenue en Europe, en ne lui accordant qu'une seule médaille d'honneur sur les huit dont il disposait.

Nous verrons tout à l'heure les graves Allemands abandonner comme nous l'*histoire* pour le *genre*. C'est parmi les travaux commandés par l'État ou la Ville de Paris qu'il faut désormais chercher la peinture d'un certain ordre. On connaît le sort réservé, dans nos Salons annuels, aux tableaux d'église ou aux compositions mythologiques. Nommons d'abord, pour éviter la confusion, tout ce qui semble plus particulièrement se rattacher ici à ce genre de sujet.

Nous trouvons, dans la première salle, un *Jésus chassé de la synagogue*, peinture vigoureuse, mais un peu heurtée, de M. J.-P. Laurens, qui a précédé, dans l'œuvre de l'artiste, les tableaux à grand succès qu'il nous a montrés depuis; près de là, le *Persée* de M. Blanc, et l'*Enlèvement du Palladium*, peinture qui avait valu à son auteur une première médaille en 1852.

M. Ulmann figure avec la *Rentrée du régent (Charles V) dans Paris*, et son tableau de *Sylla et Marius*; M. Barrias, avec la *Mort de Socrate*, composition sage, qui avait paru l'hiver dernier à l'exposition du cercle artistique.

L'*Angélique attachée au rocher*, de M. Machard, est un tableau important, d'une exécution un peu vaporeuse, mais d'un grand charme. Cette

toile présente une recherche de style et une distinction qui ne sont pas communes; on sent l'homme qui a passé par la villa Médicis, qui a vécu au milieu d'œuvres élevées et qui a l'horreur du vulgaire. Le *Narcisse et la Source*, du même auteur, a remporté une première médaille en 1872.

La *Mort de la nymphe Hespérie*, de M. Ed. Dupain, composition un peu tourmentée, mais qui dénote de consciencieuses études, a été justement remarquée par le Jury, ainsi que *la Coupe et la Lyre*, de M. Priou. Un autre jeune artiste dont on a récompensé, cette année, au Salon, les grands progrès, en lui décernant l'une des deux premières médailles, M. Guesnet, a envoyé le *Mazeppa*, son premier tableau, dans lequel on entrevoit déjà une énergie de vrai peintre.

Le *Jugement de Midas* et la *Mort d'Orphée*, de M. Émile Lévy, sont des œuvres relativement anciennes et qu'on a admirées aux Champs-Élysées. Nous citerons, comme se trouvant dans le même cas, la *Folie humaine* de M. Glaize père, la *Chaste Suzanne* et cette charmante *Idylle* de M. Henner, qui est dans toutes les mémoires.

Le grand tableau intitulé *Après une tempête*, de M. Benner, auquel on peut reprocher le défaut d'arrangement des femmes debout sur le rocher, a néanmoins un côté dramatique bien rendu dont le Jury a tenu compte.

Nous avons revu avec peine et plaisir le *Marchand d'esclaves* de Victor Giraud, cette première composition d'un jeune homme enlevé avant l'âge et au moment où il entrait en possession de lui-même. A quelques pas de là, on rencontrait les deux toiles du malheureux Regnault, l'*Exécution à Tanger* et le *Portrait de Prim*. Cette peinture solide et d'une touche si sûre et si libre à la fois a remporté à Vienne tout le succès qu'on devait en attendre. Deux des merveilleuses aquarelles du jeune peintre, deux études faites en Espagne, complétaient son exposition dans les petites salles.

Si maintenant nous classons ensemble les figures d'étude ou compositions réduites à un seul personnage, nous devons placer en tête les trois tableaux de M. Lefebvre, la *Vérité*, la *Cigale* et la *Femme couchée*. Ce dernier, le plus puissant, le plus franc comme peinture, avait à Vienne un éclat extraordinaire à l'excellente place qu'il occupait. En face, dans la même salle, la belle étude de M. de Gironde, la *Femme avec draperie rouge*, lui servait de digne pendant.

M. J. Bertrand, voué lui aussi à la spécialité des femmes couchées, mais vêtues, avait envoyé la *Mort de Virginie*, qui reste jusqu'ici sa meilleure œuvre.

Nous ne trouvons M. Chaplin représenté que par une seule toile, les *Bulles de savon*. En revanche, M. Landelle ne compte pas moins de dix ta-

bleaux. Ce sont des *Femmes fellahs*, des *Almées*, des *Bohémiennes*, des têtes de fantaisie toutes très en faveur auprès du public.

Le tableau de M. Bouguereau, le *Vœu de Sainte-Anne*, qui nous montre deux jeunes filles bretonnes agenouillées, est un des plus séduisants de ce fécond artiste. Il a exposé en outre la *Fileuse*, l'*Orange*, tableaux faciles et corrects, et le beau portrait en pied de $M^{me}$ B., qu'on a vu en 1867.

Nous devons dire que, malgré le droit que leur en donnait le règlement, nos artistes se sont généralement abstenus d'envoyer à Vienne des ouvrages ayant fait partie de l'Exposition du Champ de Mars. Ceci n'est pas un reproche à l'adresse de M. Bouguereau, dont le portrait est des meilleurs et a été revu avec plaisir; il faudrait d'ailleurs supposer aux peintres une prodigieuse fécondité pour pouvoir suffire à toutes les expositions auxquelles on les convie.

Le portrait, puisque nous avons été amené à en citer déjà quelques-uns, a dans l'art de la peinture une importance que l'on a souvent fait ressortir avec raison : chez le grand portraitiste il y a toujours le grand peintre. Notre section française renfermait en ce genre plus d'une œuvre remarquable.

Les trois grands portraits en pied de M. Carolus Duran se présentent d'abord : la *Dame au gant*, le *Portrait de $M^{me}$ F.* et celui de $M^{me}$ *Rattazzi*. Ce dernier, le plus récent de l'artiste, avait été vu pendant quelques jours, l'hiver dernier, à l'exposition de la place Vendôme. Il y a une hardiesse et une volonté rares dans cette façon de camper son modèle, de lui hausser la taille par l'ajustement du costume. La tête, d'une ressemblance parfaite et d'un modelé extraordinaire, se détache sans brutalité sur le fond rouge qui couvre la toile du haut en bas. Nous ne parlerons pas des deux autres portraits, que tout le monde connaît et qui ont en quelque sorte créé la réputation de M. Carolus Duran.

Mettons aussi au premier rang M. Gaillard, qui, avec six portraits d'une dimension moindre que les précédents, nous montre une grande variété de manière. Le *Portrait de femme* exposé sous le n° 271, celui de l'*Abbé Rogerson*, sont des chefs-d'œuvre en un genre absolument différent. Une précision du dessin poussée au dernier degré est réunie dans celui de l'abbé au maniement le plus habile de la pâte. Celui de la femme fait penser à Van Eyck, ce maître que M. Gaillard a si bien gravé.

$M^{lle}$ Jacquemart a, de son côté, une exposition magnifique. Nous retrouvons dans la même salle ses meilleures toiles : *M. Duruy*, le *Maréchal Canrobert*, le *Président Benoit-Champy*, la *Baronne de Montesquieu*, le *Comte de La Rochefoucauld*, etc. Les quelques années qui ont passé sur ces tableaux nous ont semblé leur avoir donné une unité et une harmonie superbes.

Citons encore, outre les deux portraits de M. Cabanel dont nous avons parlé, un beau *Portrait de Listz*, par M. Layraud ; ceux de M. Bonnegrace, et celui de $M^{me}$ C., en robe de velours rouge, par M. Cot. Le portrait, on le voit, était dignement représenté dans notre Exposition française. En parcourant tout à l'heure les salles étrangères, nous ne trouverons nulle part ni l'énergie de M. Carolus Duran, ni l'exactitude serrée de M. Gaillard, ni la distinction de M. Cabanel, ni l'allure simple et franche de $M^{lle}$ Jacquemart.

Si nous passons maintenant aux tableaux de genre proprement dits, nous aurons devant nous une série remarquable et nombreuse d'œuvres qui témoignent une fois de plus de la variété d'imagination et d'aptitudes de nos peintres.

La première place revient ici de droit à M. Meissonier. Son exposition offrait un intérêt considérable, en raison de l'ouvrage nouveau qui y paraissait et qui est un événement. Nous n'avons pas à porter ici un jugement sur cette page grandiose que l'auteur intitule simplement *1807*, et qu'il a consenti à exposer inachevée. Avant qu'elle ne passe dans les mains de l'opulent amateur dont elle ira rejoindre les chefs-d'œuvre en Angleterre, on la verra, on la jugera en France, nous l'espérons du moins. C'est à propos de ce tableau qu'un critique étranger écrivait ces lignes : « La France possède dans son jeu un atout qu'aucune carte de ses adversaires ne pourra lui couper. » Et plus loin il ajoute : « Rien ne peut donner un exemple plus éclatant des qualités caractéristiques du travail des peintres français que cette constellation de sept étoiles formée à l'Exposition par les tableaux de M. Meissonier. »

Où trouver, en effet, rien qui puisse correspondre dans les écoles étrangères à ces petits chefs-d'œuvre dont le tableau de *1807* était entouré ? A-t-on jamais pénétré plus avant dans la justesse, dans la vérité de l'effet ? Ce qui enchante dans cette peinture, c'est l'absence complète de charlatanisme, de *ficelle*. Le peintre n'élude jamais, ne tourne pas la difficulté, il la combat jusqu'au triomphe. Ce sera le grand honneur de M. Meissonier d'avoir enseigné un art tenace et sincère, et d'avoir prouvé que la nature accorde tout à l'homme qui consent à la lutte avec elle, qui l'aborde avec la résolution de vaincre et ne déserte point le combat en voilant sa faiblesse par des artifices de touche et de manière, ou en donnant une ébauche pour le résultat voulu.

L'exactitude du costume et de l'uniforme a été poussée si loin dans le tableau dont nous venons de parler, ainsi que dans les sujets du temps de la République ou de l'Empire que M. Meissonier a souvent traités, qu'en dehors de leur valeur artistique on peut prédire que ces œuvres resteront

comme autant de monuments pour servir à l'histoire du costume militaire de ces grandes époques.

Indépendamment du *1807*, du *Poste d'avant-garde*, de la *Fin d'une partie de cartes*, de la *Route d'Antibes* et de la *Partie de boules*, l'Exposition possédait un tableau tout à fait récent du même maître, entrevu cet hiver seulement par quelques élus, et qui ajoute encore, s'il est possible, un accent nouveau et inconnu au talent de cet infatigable artiste. C'est le *Peintre d'enseignes*. On peut difficilement décrire les tableaux de M. Meissonier, encore moins en avoir l'idée sur une description : il faut les voir. Nous espérons que celui-là sera admiré et restera en France; ne regrettons pas, en attendant, que Vienne en ait eu la primeur.

Nous déplorons de ne pouvoir placer ici le nom d'un jeune homme dont les tableaux sont déjà bien connus à l'étranger : nous voulons parler de M. Detaille. Son nom, hélas! n'est pas le seul qui manque au livret. Parmi les élèves présents de M. Meissonier, nous devons citer M. Gros, qui a envoyé un assez grand ouvrage, les *Misères de la guerre*, et deux autres plus petits, dont l'un surtout est charmant, le *Pêcheur à la ligne*. Un personnage pittoresquement vêtu est étendu au bord d'un ruisseau dont l'eau fait envie. La touche est fine et juste. Le paysage est merveilleusement traité.

A la suite de ce nom vient naturellement sous notre plume celui de M. Fichel. Nous remarquons de lui deux pendants : le *Daubenton dans son laboratoire* et le *Lacepède écrivant l'histoire des poissons*. On a quelquefois reproché à M. Fichel l'emploi du même modèle dans la plupart de ses tableaux. Nous devons convenir que cette observation tombe surtout juste lorsque le sujet comporte plusieurs personnages. Cette petite négligence n'enlève rien aux qualités précieuses des deux toiles que nous avons citées, et qui ont eu les suffrages du Jury et du public. Dans le troisième tableau, qui sort un peu de la manière habituelle du peintre, une *Scène de la Saint-Barthélemy*, l'effet de nuit est bien rendu.

N'oublions pas la *Lecture du chapelain*, de M. Meissonier fils, composition sage et bien éclairée : ce ne sera pas un mince éloge que de dire qu'à côté du père le fils a su rester lui-même et avoir son originalité.

Les tableaux de M. Gérome étaient au nombre de sept. Il semble qu'il ait voulu donner dans tous les genres un échantillon de son talent multiple et facile. Dans les *Gladiateurs* (pendant du *Morituri te salutant*), nous trouvons l'archéologue, le chercheur de détails précis de la vie antique; dans la *Rue du Caire*, l'ami des costumes et du soleil de l'Orient; dans la *Promenade du harem*, tableau qui rappelle le *Prisonnier* du musée de Nantes, c'est le paysagiste délicat qui nous conduit sur le Nil bordé de palmiers; dans l'*Arabe pleurant son cheval*, nous assistons à un drame touchant en

plein désert; dans la *Mosquée*, au lendemain d'un drame plus terrible; enfin, dans *le Bain* et surtout dans *le Marché*, l'artiste nous montre qu'il peut sortir des dimensions de la peinture de chevalet, peindre le nu et représenter autre chose que des burnous, des caftans de soie et la vie extérieure de l'Orient. M. Gérome résume un des côtés caractéristiques du talent de nos peintres de genre, l'ingéniosité dans le choix et dans l'arrangement du sujet.

Par la perfection avec laquelle ils le traitent, c'est presque un genre nouveau que celui de MM. Vibert, Worms, Leloir, etc. On dirait une sorte de pendant de l'école de Dusseldorf, avec cette différence que le côté sentimental d'outre-Rhin fait place ici à des qualités plus françaises. La *Cour de la diligence*, scène espagnole de M. Vibert, le *Matin de la noce*, le *Fripier*, sont des œuvres spirituelles et charmantes. Les portraits de MM. Goupil et Coquelin ne servent que de prétexte à des tableaux de chevalet, très-réussis tous deux.

M. Worms continue à faire revivre le premier Empire. La *Romance à la mode* est un de ses meilleurs tableaux. Il sait exhumer de vieux cartons poudreux des coiffures et des costumes d'un grotesque achevé, sans pour cela tomber dans la charge.

Nous n'avons pas besoin de dire tout le succès obtenu à Vienne par le *Coup de canon* de M. Berne-Bellecour, et par ses deux autres tableaux, la *Procession* et le *Chasseur russe*.

M. Gide avait envoyé trois compositions, de celles qu'il affectionne, des *Moines à l'étude*, une *Ambulance dans le couvent de Cumiers*, etc.; M. Chenu, deux *Effets de neige*; M. Armand Leleux, une suite de sept tableaux, parmi lesquels le *Mariage protestant*, la *Causerie*, l'*Indiscrète*, et ce charmant *Laboratoire du couvent des Capucins*, que chacun se rappelle avoir vu aux Champs-Élysées. M. Leloir avait deux toiles, le *Ralliement* et la *Charmeuse*; M. Melida, une *Messe de relevailles en Espagne*; M. Bonvin, le *Mendiant* et l'*Entrée de la cave*, enfin, dans un genre microscopique et tout à fait à part, nous retrouvons les tableaux si étonnants de M. Eugène Feyen, les *Lavandières* et l'*Assemblée du Mont-Dôle*.

Le classement d'un grand nombre d'œuvres intéressantes est toujours chose difficile, lorsqu'on veut grouper ensemble certains sujets ou les produits d'une même école. Ayant commencé par les noms MM. Meissonier et Gérome, nous avons énuméré à leur suite tout ce qui nous a paru rentrer à peu près dans la peinture de chevalet; mais le bataillon de nos peintres de genre ne se bornait pas, à Vienne, aux hommes de talent que nous n'avons fait que placer à l'avant-garde. D'ailleurs, ainsi que nous l'avons dit au début, la peinture d'histoire disparaissant aujourd'hui de-

vant la peinture anecdotique, devant l'épisode, le *genre* a peu à peu quitté les dimensions restreintes de l'art intime, telles que les comprenaient les Hollandais et les Flamands : il s'est emparé de toiles plus vastes, et ne consentirait pas plus, pour le choix du sujet que pour la grandeur du cadre, à ce qu'on lui déterminât des limites.

N'est-ce pas, par exemple, un véritable tableau de genre que cette belle *Caravane dans le désert*, de M. Belly, qui a quitté nos musées pour venir à Vienne ? Comment aussi pourrions-nous nommer cette toile représentant le *Maréchal de Saxe* sur un champ de bataille, par M. P.-L. Brown, ou le *César dans les Gaules* de M. Boulanger ?

Ce n'est plus là de la peinture de chevalet; mais ce n'est pas, à coup sûr, de la peinture d'histoire. Un homme d'un grand talent, Paul Delaroche, a été pour beaucoup dans cette transformation du genre; ses *Enfants d'Édouard*, sa *Jane Grey*, furent une innovation qui trouva rapidement des imitateurs; nous n'avons, pour notre part, jamais bien compris ce que de pareils sujets eussent perdu à être traités dans les dimensions du *Mazarin* ou des petits tableaux religieux que cet artiste a produits depuis.

Deux artistes, assurément bien différents de caractère et d'aptitudes, ont souvent traité les mêmes sujets en leur appliquant chacun leur originalité propre. Nous voulons parler de MM. Hébert et Breton, qui peignent volontiers l'un et l'autre, celui-ci des paysannes italiennes, celui-là des femmes picardes. Ils se rencontrent ici avec des *Femmes à la fontaine*, et prouvent qu'il y a heureusement plus d'une manière de bien faire, car le talent de M. Hébert est l'antipode de celui de M. Breton. Le premier, dans une peinture d'un faire voilé et diaphane, imprime à ses figures une distinction hautaine, et semble demander un élément d'intérêt pour ses personnages à leur aspect souffreteux ou maladif. Chez M. Breton, au contraire, c'est l'énergie, c'est la force, c'est cette santé qui, née du travail en plein soleil, donne aux paysannes qu'il représente une noblesse simple et robuste. La *Bénédiction des blés* et le *Rappel des glaneuses* accompagnent le tableau de la *Fontaine* et celui des *Amies*, et montrent le talent de M. Breton dans les sujets qu'il a le mieux traités. M. Hébert avait envoyé, outre les *Cervarolles*, une *Tête de Velléda* et cet étrange portrait de la *Marquise de* \*\*\*, qui semble un souvenir de rêve ou d'apparition, et qui avait soulevé l'an dernier des critiques si différentes et si passionnées.

Un élève de M. Breton, M. Billet, dont on a pu constater au printemps dernier la voie progressive, se fait remarquer par le tableau de l'*Heure de la marée*. Nous trouvons aussi une analogie avec M. Breton, quant au choix des sujets du moins, sinon comme imitation de la manière, dans les tableaux de M. Feyen-Perrin, les *Vanneuses de Cancale*, les *Femmes de l'île*

*de Batz*, etc. Cet artiste est un chercheur; les huit tableaux qu'il a exposé se distinguent par des qualités différentes, et n'ont de commun que l'interprétation toujours intelligente et originale du modèle qu'il a eu devant lui.

Nous n'avons pas encore parlé de M. Bonnat. Son principal tableau, variante de celui qui a été l'un des succès du Salon de cette année, représente une mère étreignant son enfant; il avait envoyé de plus cette petite perle intitulée *Non piangere*, son tableau des *Cheiks arabes* et une *Rue de Jérusalem*. Ce n'est pas pour rien que M. Bonnat a fait ses premières armes en Espagne et qu'il y a vécu au milieu des Ribeira et des Velasquez; sa peinture mâle et solide s'impose au public des expositions, et nous n'avons pas à lui apprendre l'encombrement qu'occasionnait parfois au Prater son tableau de la *Mère italienne*. C'est que cette œuvre charmante offre, à côté du mérite matériel de la peinture, un sentiment exquis dans la façon dont le sujet est composé et compris.

Un artiste de talent parmi les jeunes, M. Roybet, a exposé la *Femme au perroquet*, petite composition pleine de fougue, de couleur et d'entrain, et un *Page d'Henri III* tenant deux lévriers en laisse; nous aimons à le citer après M. Bonnat, de même que M. Lebel, auteur du *Vœu à San-Germano*, ces artistes ayant, par la vigueur et la franchise de leur pinceau, plus d'une analogie avec ce maître.

Nous tenons à ne pas séparer les quatre noms de MM. Brion, Jundt, Lix et Marchal, qui représentent l'Alsace, soit par leur nationalité, soit par les sujets qu'ils préfèrent et qu'on a si souvent applaudis. Le premier a joint à ses deux compositions les *Cadeaux de noces* et les *Pèlerins de Sainte-Odile*, où sont mis en scène les costumes et les mœurs de son pays, un grand tableau, le *Radeau sur le Rhin*, et la *Création*, qui a été vue en 1868. M. Jundt a envoyé huit ouvrages, la plupart inconnus du public, et deux ou trois qu'on a revus avec plaisir, comme la *Nourrice sous bois* et le *Retour de la fête*. Cet artiste a une originalité incontestable, mais un peu trop de monotonie. Ses tableaux ont tous l'air plus ou moins d'effets de brouillard. M. Lix, dont on a vu cette année une *Fête alsacienne* dans le grand salon de l'Exposition, nous a donné le *Soir* et la *Pêche aux saumons*; enfin le *Choral* et la *Foire aux servantes*, de M. Marchal, complètent le lot de l'Alsace.

N'oublions pas de citer encore parmi les peintres de genre MM. Protais et Perrault, qui aiment à rendre tous deux l'héroïsme ou la résignation du soldat: l'un nous montre le *Mourant cramponné à son drapeau*; l'autre, le *Mobilisé de 1870*.

Puis viennent les amis de l'Orient, MM. Guillaumet, avec les *Femmes*

*du douar* et la *Prière au Sahara*, M. Tournemine, mort l'an passé, et qui est représenté par six tableaux, paysages ou sujets variés; enfin M. Debodencq, dont le *Mariage juif* et la *Fête à Tanger* cherchent à reproduire les grands effets et les tons de Delacroix.

Nous avons à dessein, dans cette analyse de la section française, tenu jusqu'ici à l'écart le grand nom que nous venons de prononcer, afin de le réunir à ceux des hommes éminents perdus, comme Delacroix, pour l'art français, et dont les œuvres jetaient sur notre exposition un si grand éclat : nous voulons parler de Troyon, de Théodore Rousseau et de Paul Huet.

Ces trois maîtres ouvriront la liste de nos paysagistes, qu'il nous reste à examiner; voyons tout d'abord comment était représenté à Vienne notre grand coloriste.

Nous savons qu'on a jeté la pierre aux organisateurs de notre exposition des beaux-arts, pour y avoir fait intervenir les œuvres d'Eugène Delacroix; on a voulu voir dans ce fait une violation du règlement, un tort fait aux artistes vivants; mais, chose curieuse, ce reproche est venu de la France et non de l'étranger : ne nous y arrêtons pas. Delacroix, Troyon, Th. Rousseau, P. Huet, sont morts depuis 1862; leurs œuvres avaient le droit d'être comprises dans l'Exposition de 1873; si le règlement a paru lésé par l'introduction de quelques tableaux de ces maîtres antérieurs à la date exigée, on peut encore avoir recours aux règlements de 1862 et 1867 concernant les artistes décédés, point sur lequel celui de Vienne est resté muet, pour excuser ce grand méfait. N'oublions pas que le Jury français a déclaré d'avance ces quatre artistes hors concours.

On avait pu donner à nos beaux-arts le renfort de onze ouvrages de Delacroix; certes nous ne voyons pas figurer dans ce nombre une de ses œuvres magistrales l'*Entrée des Croisés* ou le *Trajan*, par exemple; mais, tel qu'il est, cet ensemble nous montre le fougueux coloriste sous tous ses aspects. A côté des tableaux le *Christ au tombeau*, le *Jésus endormi dans la barque* ou la *Médée*, sont placés le *Lion déchirant un Arabe* et le *Bouquet de fleurs*, comme pour témoigner de la souplesse de talent et de la variété d'aptitudes du maître.

Le *Saint Sébastien*, œuvre plus ancienne que les autres, atteste une préoccupation du dessin et de la vérité anatomique qui se manifeste rarement à ce degré dans les ouvrages postérieurs de Delacroix. Une merveille est le *Christophe Colomb au couvent de Sainte-Marie*; il est difficile d'arriver à l'effet avec une plus grande sobriété de moyens. Ce tableau a les belles qualités de clarté qui distinguent la *Noce juive*.

La reproduction de la *Médée*, de Lille, si brillante qu'elle soit, est loin de donner l'idée de cette page énergique. Quant au diminutif du

*Plafond d'Apollon*, c'est peut-être, dans le lot qui représentait Delacroix, le tableau qui aura été vu à Vienne avec le plus d'intérêt; tout le monde n'a pu admirer l'original, et l'on retrouve dans cette copie, ou plutôt dans cette première idée de la vaste composition du Louvre, la magie harmonieuse et l'entente du style décoratif qui font de ce grand artiste un homme à part dans l'histoire de l'art français. Chose curieuse, sa réputation, qui grandit chaque jour à l'étranger, a été dès ses débuts considérable en Allemagne parmi les peintres. Il semble qu'en se jetant au-devant d'un innovateur et d'un coloriste ils aient voulu protester contre leur propre génie, ou contre une tradition qui les vouait depuis longtemps à une peinture sévère et correcte, mais sans passion et sans jeunesse.

Notre paysage a été représenté à Vienne d'une façon splendide et aussi complète qu'elle pouvait l'être. Cette branche de l'art de la peinture, dans laquelle nous avons compté depuis quarante ans tant d'hommes éminents, n'est plus, comme au début des Huet et des Rousseau, une spécialité française. A nos artistes restera l'honneur d'avoir tracé la voie nouvelle suivie depuis lors par la plupart des paysagistes étrangers. Ils remplaçaient la forme académique et froide des compositions de l'Empire et de la Restauration, qui fit à ces époques la réputation des Boguet et des Rémond, par l'étude franche et directe de la nature. Sur de pareilles bases, le succès d'une réforme ne pouvait être douteux; mais, pour rendre à chacun cependant la part qui lui revient dans cette transformation, disons qu'en Angleterre déjà de hardis coloristes avaient rompu avec les traditions consacrées : ainsi, les deux tableaux de Constable, récemment placés au Louvre et dus à la générosité d'un amateur, ami de notre pays, avaient précédé les œuvres de Paul Huet; puis, par un revirement que l'on ne s'explique guère, à mesure que l'exemple de nos peintres de 1830 causait sur le continent une révolution dans l'art du paysage, la forme sincère et large des premiers initiateurs était peu à peu oubliée de nos voisins et faisait place aux conceptions et aux manières les plus étranges, qui devaient les conduire bientôt au préraphaélisme. Nous reviendrons sur ce sujet lors de l'examen de la section anglaise.

Trois tableaux, le *Débordement dans une forêt* et deux *Vues prises à Fontainebleau*, forment ici l'exposition de P. Huet, complétée par quatre dessins ou lavis, où se retrouve dans chaque trait l'ami fidèle et irréprochable de la nature. Ces tableaux sont trop connus pour que nous en parlions plus amplement.

Le lot de Théodore Rousseau se composait de neuf toiles, parmi lesquelles le *Matin*, le *Soir*, la *Lisière de Clairbois*, le *Chêne dans la plaine* et la *Sortie de forêt*. Ces deux derniers chefs-d'œuvre, on ne saurait les nommer

autrement, suffiraient pour donner la mesure de l'homme. Dans l'un et l'autre tableau, un des grands problèmes de la peinture, réunir la vigueur des tons et l'éclat d'une vive lumière, se trouve magistralement résolu. Un copiste éprouverait, en voulant reproduire ces effets d'après les originaux, le même embarras qu'en face de la nature. Il se demanderait comment il pourra obtenir cette transparence colorée du ciel, cette application nette et sans dureté de la silhouette d'un chêne sur des nuages que le soleil transperce, cette perspective si juste des terrains. Le tableau de la *Sortie de forêt* est heureusement la propriété de l'État et ne quittera point nos musées.

Le *Chêne dans la plaine*, provenant de la collection Morny, est un des tableaux les plus complets de Rousseau. Le sujet en est simple assurément : un arbre isolé au milieu d'un champ; le soleil de midi tombe d'aplomb sur le sol couvert d'herbe et de bruyère et l'inonde de lumière. Le spectateur a vu et senti ce qu'on lui montre; c'est toute une idylle, tout un poëme de la vie champêtre, que ce tableau si simple et qui peut être considéré comme un des plus remarquables de l'école moderne.

Troyon n'était pas moins bien représenté; quelques-uns des ouvrages envoyés à Vienne sont tout à fait inconnus du public et datent des dernières années de cet artiste, mort en 1865. Le *Pâturage de Normandie* n'était jamais sorti de chez l'amateur qui le possède. Il s'agit encore de cette vallée de la Touques que Troyon affectionnait et où il passait au travail une partie de ses étés.

Parmi les toiles revues avec plaisir citons : la *Provende des poules*, le *Troupeau pendant l'orage*, peinture puissante et énergique de la collection Paturle; les *Vaches sous bois*, si bien gravées par M. Lalanne; enfin le *Gardien du troupeau*, représentant un chien de berger campé fièrement sur un tertre et surveillant le défilé des moutons confiés à sa garde. Les Allemands faisaient un cas particulier de ce tableau, dans lequel ils croient voir une pensée philosophique que Troyon n'a certes pas eue, et que, pour ma part, même après explication, je ne suis pas parvenu à saisir.

Il est regrettable que nous ne puissions enregistrer qu'un seul tableau de M. Jules Dupré, une *Marine*. Ce peintre de talent manque ici pour compléter, par deux ou trois paysages, une réunion où il se fût trouvé en bonne compagnie.

Nous arrivons à M. Corot. Peu d'hommes ont le sentiment de leur art poussé à un plus haut degré; son jugement et ses conseils ont une infaillibilité proverbiale : qu'il se trouve en face de la nature ou d'un tableau en train sur le chevalet d'un atelier, l'impression qu'il reçoit est toujours la juste et la bonne; il s'exprime rapidement et sans se perdre dans les

détails. L'exécution parfois trop sommaire qu'on lui reproche est justement le côté original de son talent; il recherche les effets simples et bien écrits, et l'on est sûr que dans chacun de ses ouvrages il y a toujours *le tableau*. Si dans ses *Vues de Ville-d'Avray*, dans sa *Matinée*, il nous fait assister à des scènes que chacun a vues, il sait atteindre le style élevé dans sa *Danse antique* ou dans son *Orphée*.

M. Daubigny, qui a exposé une *Vue de Villerville* et une *Ferme près d'Honfleur*, est aussi, avec une exécution plus mâle, un artiste d'impression. Il voit la nature robuste et précise, M. Corot la choisit délicate et vaporeuse; mais tous deux croiraient lui enlever sa majesté et la rapetisser en essayant d'analyser ce qu'ils ont senti, ou en surchargeant de détails la grande image qu'elle leur donne.

Le talent si original et si particulier de ces deux artistes n'a aucun équivalent dans les pays étrangers. Pour tout dire, ils n'y sont pas compris; peut-être redoute-t-on les écarts auxquels l'exemple d'une peinture libre et sûre d'elle-même entraînerait les jeunes débutants. Cela est malheureusement arrivé chez nous: nous possédons une nombreuse école qui voile son impuissance et se sert du prétexte de la seule recherche de l'impression pour se dispenser de dessiner ou d'apprendre à peindre. MM. Corot et Daubigny auront eu cet honneur d'être dangereux à la façon de Velasquez et de Frans Hals, que l'on met aujourd'hui audacieusement en avant pour excuser d'incroyables brutalités de procédé ou des *à peu près* sans talent.

M. Diaz est un peu dans le même cas. Il est apprécié à sa juste valeur, seulement par les connaisseurs ou les artistes. C'est en face d'un de ses tableaux qu'un peintre allemand me disait : «Nous avons bien un Dusseldorf et un Munich, mais il nous manque un Barbizon.»

Les six toiles remarquables qu'il a exposées confirment notre observation au sujet de l'extrême variété d'interprétation de la nature qui distingue notre école de paysage et la rend si intéressante. Quelle comparaison établir, par exemple, entre les vues de Fontainebleau de M. Diaz et les études si curieuses de M. Robinet, ou bien entre les *Vues de Venise* de M. Ziem et celle qu'a exposée M. Busson? C'est ce cachet d'individualité, dont chaque œuvre porte l'empreinte, qui étonne et séduit dans nos expositions.

Le talent de M. Français, plus perceptible, plus à la portée d'un nombreux public, a été fort applaudi dans ses quatre envois, surtout dans sa belle composition de l'an dernier, *Daphnis et Chloé*, et dans ses *Fouilles à Pompéi*.

Une réunion de réalistes, dans le meilleur sens du mot, nous donne, en outre, un excellent ensemble de paysages. Je citerai dans le nombre la

*Mare de village*, de M. Hanoteau, une *Vue de Bretagne*, par M. Bernier, le *Souvenir de Cernay*, de M. Pelouze, dont on n'a pas oublié le grand succès de cette année; la *Fontaine de Nantois* et les *Chênes de Kerkegonnec*, deux œuvres consciencieuses de M. Ségé; l'*Espace*, un des derniers tableaux du malheureux Chintreuil, mort récemment. Je n'aurai garde d'oublier la *Vue de Nevers* et le *Château d'Hérisson*, par M. Harpignies, non plus que la très-belle *Vue de la vallée de Jouy*, par M. Ad. Viollet-le-Duc.

M. Émile Breton avait envoyé quatre tableaux, parmi lesquels deux de ces effets d'hiver qu'il sait traduire de main de maître; M. Appian, l'*Automne* et le *Soir*; M. de Mortemart, un ouvrage très-fin et d'une grande distinction, le *Ruisseau de la Merlette*. Enfin quelques peintres, comme MM. Paul Flandrin, Ach. Benouville, de Curzon et Bellet, s'attachent toujours au paysage composé et le traitent avec talent.

On le voit, aucun nom ne manquait à l'appel; il eût été fâcheux de ne pouvoir inscrire celui d'un maître, M. Cabat. Heureusement nous trouvons un de ses meilleurs tableaux dans la grande salle du Jury, dont la France a eu la décoration exclusive, en compagnie d'œuvres de MM. Lecomte du Nouÿ, Laugée, Auguin, Lanoue, Brunet-Houard, etc., que nous devons renoncer à décrire.

Lorsqu'à la liste des peintres d'histoire, de genre et de paysage, nous aurons ajouté celle des artistes qui traitent spécialement la nature morte, les fleurs ou l'aquarelle, nous aurons analysé l'ensemble de notre exposition dans ce qu'elle offrait de plus saillant.

M. Blaise Desgoffe a étonné, à Vienne comme à Paris, par ses curieux *fac-simile* de vases et d'émaux; quant à MM. Philippe Rousseau et Vollon, ils sont passés maîtres dans le genre qu'ils ont adopté. Ce dernier n'était représenté que par une seule étude, des *Poissons de mer*, mais elle était magnifique. Le tableau des *Confitures* exposé l'an passé et le *Printemps* formaient l'envoi de M. Rousseau. Nous n'avons plus à faire l'éloge de ces ouvrages. L'auteur n'a rien aujourd'hui à envier à Chardin, et il offre cet exemple assez rare d'un artiste qui, depuis tantôt quarante ans qu'il manie le pinceau, s'est montré constamment en progrès.

Pour les fleurs et les fruits, la palme revient de droit à M. Maisiat et à M<sup>me</sup> Escallier. Citons aussi M. Monginot pour deux toiles très-bien peintes.

Les aquarelles et les dessins, réunis pour la plupart dans les petites salles, étaient nombreux. Je n'ai pas jusqu'ici mentionné M. Isabey, à cause de la place qu'occupaient ses tableaux auprès de ses aquarelles; ce n'est qu'une erreur géographique. Les uns et les autres ont été fort admirés. On ne peut déployer plus de verve et d'esprit, ni se montrer plus colo-

riste que dans cette série de longues esquisses peintes représentant une *Noce*. Celle du *Repas* est indescriptible comme *furia* et comme fantaisie; mais, dans l'ensemble de l'exposition de M. Isabey, le morceau le plus extraordinaire était peut-être cette modeste étude à l'aquarelle représentant la *Mer à Saint-Malo*.

Dans les mêmes salles, on admirait l'*Abdication de Marie Stuart*, par M. Eug. Lami; puis des copies fort justes d'après les maîtres, par un élève de Rome, M. Tourny; des vues d'Italie, pleines de vérité, par M$^{me}$ N. de Rothschild, et quelques sujets traités très-spirituellement à la gouache par M. Brillouin.

Parmi les dessins, citons les compositions importantes de M. Chenavard : l'*Enfer*, le *Purgatoire*, etc., et quatre beaux spécimens du talent de M. Bida.

N'oublions pas les paysages de MM. Allongé et Appian, et les *Vues de Bretagne* de M. Lalanne, ce maître du fusain.

Enfin nous terminons par un grand nom cette revue de la section française. Ingres, de même que Delacroix et Troyon, mort dans ces dernières années, pouvait figurer à l'Exposition de Vienne. On a dû renoncer à présenter au public un ensemble d'œuvres digne de lui; mais sachons gré à sa veuve d'avoir prêté pour cette solennité le magnifique dessin de l'*Apothéose d'Homère*, qui rappelle à tous le chef-d'œuvre incontesté du maître, et montre la place qu'Ingres occupera dans l'histoire de l'art de notre temps [1].

### AUTRICHE-HONGRIE.

Les expositions de peinture autrichienne et allemande occupaient la moitié du Palais des Beaux-Arts, soit trois salles pour l'Autriche, une pour la Hongrie, quatre pour l'Allemagne. C'est pour maintenir le classement du catalogue que, dans notre analyse, nous établissons une division entre les œuvres que ces salles renferment; car si, aux points de vue géographique et politique, les deux empires sont fort distincts, il serait difficile de saisir entre eux une variété de nuance quant à la valeur de leurs artistes.

Il est à remarquer que, quoique Vienne ait ses professeurs et ses ateliers, presque tous les peintres de nationalité autrichienne se rattachent, comme les autres, par leurs études, à l'un des grands foyers d'enseignement appartenant aujourd'hui à l'Allemagne du Nord, tels que Munich, Dusseldorf, Berlin, Weimar, etc.

L'école de Munich a perdu peu à peu son importance, quoiqu'elle ait

---

[1] Le Jury des beaux-arts ayant décliné sa compétence au sujet des tapisseries des Gobelins, de Beauvais, etc., exposées dans les salles françaises, nous n'avons pas à nous en occuper. Ces produits ont été compris dans le groupe IV et y ont obtenu un diplôme d'honneur.

toujours eu à sa tête des hommes de talent, à cause de l'abandon de la peinture dite de style et monumentale, maintenue si fort en honneur pendant tout le règne du roi Louis. Le courant actuel entraîne tout le monde, public et artistes, du côté de Dusseldorf. Il s'y est formé une colonie qui augmente sans cesse. Le voyageur qui arrive dans cette ville par le chemin de fer et en longe toute la partie nord a pour spectacle une architecture inconnue, des rues entières de maisons munies au sommet d'une unique et large ouverture carrée : c'est le quartier des peintres; chaque année le développe à vue d'œil, et l'on peut prédire que, dans quelque temps, les trois quarts des artistes allemands cultiveront avec des variantes le genre mis à la mode par les Knaus et les Vautier, et délaisseront de plus en plus les traditions dans lesquelles avaient persisté les Schnorr, les Andreas Müller, les Kaulbach, et que suit le bien petit nombre aujourd'hui.

Dans les salles autrichiennes, nous nous arrêterons d'abord à ces derniers représentants de l'art classique. Quelques-uns cultivent la peinture religieuse, comme M. Ludwig Mayer, auteur d'un *Ecce Homo* qui n'est pas sans mérite, et d'une toile importante appartenant à l'Académie des beaux-arts.

Le musée du Belvédère a prêté également un tableau de M. Von Führich, peintre de la vieille école dont on fait à Vienne un grand cas, le *Christ et les enfants*.

Un des succès de l'Exposition était la composition de M. Canon, placée dans le grand salon central. La *Loge de saint Jean* est une sorte d'énigme, appelée aussi la *Conciliation entre les religions* par quelques écrivains critiques d'art; l'intention de l'auteur n'est pas facile à saisir : c'est là un défaut capital.

Quant à la peinture en elle-même, malgré tout le talent qu'elle prouve, on ne saurait y voir qu'un pastiche curieux des grands maîtres. Il y a un peu de Titien mêlé à du Van Eyck dans ces figures qu'on a vues quelque part, et l'on trouve comme un souvenir de la *Madone* de Foligno dans certains personnages du premier plan. Les autres tableaux de M. Canon ne dénotent pas chez lui une grande individualité.

Voici encore deux envois de musée : nous voulons parler du *Duc d'Albe à Rudolstadt* et de la *Bataille de Morat*, par M. Löffler. Ces peintures consciencieuses sont d'une manière un peu surannée. M. Löffler, qu'il ne faut pas confondre avec un homonyme mort récemment à Munich, avait exposé chez nous en 1867 deux portraits remarqués.

Nous nommerons après lui M. Koller, dont le talent est malheureusement un peu sec, mais qui dans trois tableaux, dont le plus goûté est le *Maximilien avec Albert Dürer*, fait preuve de préoccupation de la com-

position et de l'arrangement du sujet, préoccupation qui tend chaque jour à disparaître.

Deux Hongrois, MM. Löcz et Than, ont exposé une série de douze cartons; ce sont les idées premières d'une frise exécutée par eux au Musée National. Les six premiers sont de M. Löcz, les six autres de M. Than. Les sujets, empruntés à l'histoire hongroise, commencent à *l'envahissement des Huns* et nous conduisent jusqu'à Kossuth, en passant par la *naissance du christianisme*, le *baptême du premier roi de Hongrie* et le *règne de Marie-Thérèse*. Ces compositions sont sages, régulières, mais sans originalité.

C'est à la Pologne qu'appartient M. Matejko, dont le talent a été apprécié en 1867 à notre Exposition. Nous ne reparlerons pas de sa grande toile *l'Union de Lublin*, qui lui a valu chez nous une première médaille. Parmi les onze tableaux qui forment son lot, il faut mettre à part, comme une œuvre hors ligne, ses *Envoyés russes implorant la paix de Battori, roi de Pologne*. Il y a une énergie et une fantaisie extraordinaires dans cette vaste composition d'un caractère si national, et rendue si pittoresque par le choix des costumes et des détails, par l'accoutrement bizarre et les casques empennés des cavaliers qui forment l'arrière-plan du tableau. Le vainqueur est assis, il appuie avec autorité le doigt sur la pointe de son sabre posé en travers sur ses genoux. Ce personnage trapu a une rudesse et une crânerie superbes. Les expressions différentes de toutes les têtes de ceux qui l'entourent sont justes et bien trouvées. Si l'on doit reprocher à ce tableau une certaine diffusion dans l'effet, en revanche l'œil s'applaudit de l'absence de ces tons violacés que l'auteur semble vouloir abandonner et qui déparaient un peu ses premiers ouvrages.

Le *Copernic* du même artiste est un tableau moins heureux; mais nous voyons sous un jour nouveau le talent de M. Matejko dans cinq portraits, parmi lesquels se distinguent particulièrement ceux exposés sous les numéros 455 et 458. Dans le premier, les mains sont supérieurement traitées; le second représente trois enfants vêtus de blanc et de rouge : la touche est large et ferme, sans dureté, l'ensemble très-harmonieux.

Un nom à ne point passer sous silence est celui de M. Makart, quoique son exposition ait eu lieu en dehors du Palais des Beaux-Arts et dans un local à part; mais la réputation déjà grande du jeune artiste lui permettait cette fantaisie : aucun des visiteurs du Prater ne lui aura fait défaut.

Le tableau gigantesque qu'il a exposé, les *Hommages rendus à Catherine Cornaro*, montre le culte de M. Makart pour les grands coloristes vénitiens. Du sujet, il s'en préoccupe assez peu. La scène n'est là qu'un prétexte; mais l'ensemble de cette vaste page, qui se développe à la façon d'un diorama lorsqu'on monte l'escalier de la salle où il est placé, produit un

très-grand effet, et il est impossible de n'être point saisi. En serait-il de même si le tableau se trouvait au milieu d'un nombreux voisinage, et s'il ne frappait pas des yeux reposés et que rien ne vient distraire? On peut en douter. Quoi qu'il en soit, il y a dans l'œuvre de M. Makart une hardiesse, une fougue, une habileté dans l'emploi des tons, qui annoncent un grand tempérament de peintre. Les difficiles reprocheront peut-être, en quelques parties, l'insuffisance du dessin ou certaines lourdeurs et opacités dans les ombres qu'ont toujours su éviter les maîtres dont M. Makart s'inspire; mais tout cela est conduit avec tant d'entrain et de facilité, que l'on reste séduit malgré soi. Ces grandes qualités de M. Makart pourront bien être plus tard, s'il ne s'en défie, l'écueil de son talent.

Les portraitistes sont assez nombreux dans la section autrichienne; nous y trouverons plusieurs bons ouvrages : d'abord un portrait de femme de M. Von Angeli, dont le succès a été très-grand. La peinture en est ferme et solide; les *blancs* sont traités avec talent. Nous distinguerons particulièrement, parmi huit autres portraits du même auteur, celui de l'archiduc Regnier et celui d'un enfant, n° 246.

MM. Charlemont et George Mayer ont aussi exposé des portraits de femmes dignes d'attention, ainsi que M. Grabowski celui d'une personne âgée.

Vient ensuite le portraitiste officiel, M. Lenbach, dont nous reverrons tout à l'heure d'autres œuvres dans la partie de l'Allemagne du Nord. Le portrait de l'empereur d'Autriche, le plus en vue et le plus admiré, nous a paru cependant un des moins heureux de cet artiste. Les tons criards du pantalon rouge, des détails de l'uniforme, des nuages blancs du fond, tirent l'œil de tous côtés et l'empêchent de se reposer sur le point principal, qui est la tête du modèle. Il n'est pas rare de voir aujourd'hui nos peintres oublier cette condition première du portrait, qui est le caractère essentiel des œuvres des maîtres, l'effacement de la nature morte devant la nature vivante. Lorsque Rembrandt représentait une vieille à collerette plissée, Velasquez son fameux acteur tragique, ils savaient ne nous donner que des blancs *relatifs* et laisser toute l'importance lumineuse aux têtes et aux mains des personnages.

M. Rodakowski évite ce défaut de M. Lenbach dans les portraits qu'il nous montre, et dont quelques-uns ont été exposés à Paris. Nous avons revu entre autres, avec plaisir, celui de la dame vêtue d'un manteau noir doublé de rouge, qui est d'une grande harmonie et d'un ton superbe, et qui avait figuré aux Champs-Élysées en 1870.

M. Kaplinski nous est aussi connu : on admirait de lui deux portraits d'hommes d'une tournure magistrale.

Citons encore MM. Amerling, OEconomo, Ernst Lafite, ainsi qu'un Hongrois, M. Horovitz, tous pour d'excellents portraits.

Quelques artistes autrichiens s'adonnent spécialement aux compositions militaires. M. Sigismond Lallemand, qui a remporté une médaille en 1867, a exposé quatre tableaux; le plus important, la *Victoire de Custozza*, est traité sagement et clairement, qualité nécessaire dans ce choix de sujets. M. Bolonachi nous a donné un pendant à ce tableau dans son *Combat de Lissa*. M. Ch. Blaas, à côté de deux esquisses très-enlevées, avait envoyé quatre compositions destinées au musée de l'Arsenal, et M. Emele, un *Combat de cavalerie*, n° 310, plein de mouvement.

Parmi les peintres de genre nous nommerons d'abord M. Kurzbauer, dont le tableau des *Fugitifs*, appartenant au musée du Belvédère, a eu, auprès de la presse et du public, un succès mérité. Une mère surprend sa fille avec son ravisseur dans une chambre d'auberge : la scène est bien composée ; elle est dramatique sans exagération.

Un tableau de M. Von Angeli, le *Vengeur de son honneur*, a les mêmes qualités que le précédent. Le mouvement de la femme, saisie de terreur et cachant sa tête dans ses mains, est très-trouvé.

Parmi des sujets d'un autre ordre, la *Mignon* de M. Raab et les études de M. Ludwig Graf, l'*Italienne avec un enfant* et une *Femme à l'église*, sont de gracieux tableaux. MM. Herbsthofer et Szekeli avec des scènes intimes, M. Laufberger avec une *Vue intérieure de la galerie du Louvre*, ont aussi justement attiré sur eux l'attention du Jury.

M. Pettenkoffen, dont les petits sujets sont recherchés avec avidité par les amateurs de tous les pays, était représenté par vingt et un tableaux, sans compter un certain nombre d'aquarelles. Nous connaissons cet artiste de longue date. Ses paysages avec figures lui ont créé une spécialité dans laquelle il n'a en Allemagne que peu de rivaux ; il rend la nature avec une finesse et une vérité extrêmes. Dans la série intéressante qui forme son exposition, on serait embarrassé de faire un choix ; néanmoins le tableau n° 512, le *Volontaire hongrois*, nous a paru un des plus complets que nous ayons vus de cet artiste. Le *Paysage avec des baigneuses* est également remarquable comme délicatesse.

Nous parlerons peu de M. Munckacsy, dont le *Coureur de nuit* reproduit les qualités et les défauts auxquels il nous a habitués depuis quelques années. C'est toujours la même peinture, solide, vigoureuse, mais noire et lugubre, qui semble résulter d'un parti pris ou d'une manière toute particulière à l'auteur de voir la nature. M. Munckacsy s'est essayé cette fois dans le paysage. Son *Intérieur de forêt* est très-hardiment peint, mais sans fraîcheur et sans soleil.

En revanche, MM. Riedel, Romako, Eug. Blaas et Schönn sont voués à l'Italie et au ciel bleu. Voilà longtemps que M. Riedel peint à Rome des baigneuses effleurées par un rayon de lumière perçant le feuillage, et M. Romako des femmes d'Albano; leur peinture est un peu surannée, mais le succès n'en diminue pas. M. Blaas, lui, a habité Venise; ses sujets sont une *Fête à Murano*, une *Cérémonie à Saint-Marc*. Quant à M. Schönn, qui affectionne l'Orient et lui demande ordinairement ses compositions, il nous montre exceptionnellement cette fois le *Marché du Ghetto* et une *Scène populaire à Chioggia*.

Nous citerons encore parmi les peintres de genre M. Friedlander, auteur de plusieurs tableaux reproduits par la gravure, et représentant des intérieurs de casernes ou d'asiles d'invalides.

Ainsi que nous l'avons dit plus haut, nous ne trouverons pas ici chez les paysagistes cette variété d'interprétation de la nature qui caractérise nos artistes français. Un réalisme un peu froid est commun aux différents maîtres du paysage allemand. A peu d'exceptions près, ils suivent tous la même voie. Nous devons néanmoins distinguer les tableaux pleins d'habileté et de savoir de M. Robert Russ, entre autres le *Moulin de Rotterdam*, qui est en même temps une composition pittoresque et une excellente étude de la nature. Quatre autres toiles de cet artiste ont les mêmes qualités de ton et de lumière. Les paysages avec figures de M. Schindler, ceux de M. Auguste Schaefer, surtout la *Vue près de Salzbourg* et un *Temps d'hiver*, sont des ouvrages bien étudiés et d'un bon aspect. Nous n'oublierons pas les *Vues de pays montagneux*, traitées avec talent par M. Hlaveck, les *Paysages de Styrie* de M. Brünner, et la *Vallée d'Argentière* par M. Obermüllner.

Un artiste viennois qui jouit d'une réputation méritée a exposé plusieurs paysages exécutés avec un sentiment très-délicat de la nature; c'est M. Von Lichtenfels.

Enfin la salle consacrée aux Hongrois offrait quelques toiles remarquables de MM. Ligeti, Ladisl et Meszöly. Cependant, s'il nous fallait faire un choix, nous donnerions la palme à leur compatriote, M. Keleti, pour un *Intérieur de forêt* qui nous paraît, en somme, le meilleur paysage de la section austro-hongroise. Ce tableau, d'une excellente couleur, représente un site sauvage; les premiers plans, rochers, terrains, fougères, sont rendus avec énergie et netteté. C'est là le vrai réalisme.

Il nous reste à dire quelques mots des peintres animaliers. M. Von Thoren n'est un inconnu pour personne. Ses tableaux sont traités avec une habileté de main que l'on rencontre rarement à ce degré, même aujourd'hui où tout le monde entend plus ou moins son métier; à côté de lui, MM. Bühlmayer et Von Berres ont exposé, l'un, le *Retour des bestiaux*; l'autre, un

*Marché aux chevaux*, qui sont d'excellentes peintures. MM. Rudolf Huber et Ranzoni s'adonnent au même genre avec beaucoup de succès ; ce dernier artiste, en même temps écrivain et critique d'art distingué, avait exposé un fort bon tableau en 1867.

L'Autriche compte quelques aquarellistes remarquables ; le plus célèbre est M. Passiny. Ses sujets, tirés de la vie enfantine, ont été reproduits à satiété par la gravure, la photographie, etc. Il est difficile de dépasser l'exécution de ses *Intérieurs d'écoles* ou de sa *Leçon de catéchisme*.

MM. Machald et Griepenkerl ont été remarqués pour la façon dont ils composent et rendent des scènes et sujets variés.

MM. Rudolf et Franz Alt traitent exclusivement le paysage, des vues d'Italie, des intérieurs de villes, et le font avec talent. Enfin M. Decker, qui est un miniaturiste en renom, a exposé un nombre considérable de portraits d'archiducs et de hauts personnages qui justifient la vogue dont il jouit.

### ALLEMAGNE.

Lorsque nous apprécions en France la peinture d'autrui, il faut nous mettre en garde contre l'influence de nos habitudes ; une sorte de prévention s'attache toujours à ce qui sort du genre que nous préférons ou de celui que la mode ou l'usage a consacré. De plus, comme nous accordons une importance considérable aux moyens matériels, au maniement de la pâte, à la touche, nos jugements deviennent souvent très-injustes à l'égard des inhabiles, chez lesquels nous aurions à louer peut-être des efforts dans la composition ou le bon arrangement du sujet. Nous ne pardonnons pas la maladresse, nous voulons qu'on sache son métier. Rien de mieux, mais cet amour du procédé nous entraîne parfois trop loin et nous fait sacrifier le *résultat* au *moyen*.

Ces observations nous sont suggérées, en abordant les salles allemandes, par plus d'un tableau dont le succès eût été grand à une autre époque, mais qui pèchent aujourd'hui par l'absence de qualités plus modernes, auxquelles nous tenons par-dessus tout.

Tels seraient, par exemple, l'*Iphigénie* de M. Feuerbach, de Stuttgard, tableau provenant de la galerie du Roi, ou la *Sainte Cène* de M. Gebhardt, du musée de Berlin, ou, encore, les compositions de M. G. Spangenberg, *Luther et sa famille*, etc. Il ne faut pas que l'anachronisme de ces tableaux nous empêche de reconnaître leur mérite réel.

Nous n'hésiterons pas à ranger aussi parmi les peintures d'un autre temps les *Juifs emmenés captifs à Babylone* de M. Bendemann, tableau considérable comme étude et comme travail, mais ne présentant en somme

qu'une scène confuse et froide, incapable de remuer ou d'émouvoir, malgré toute la science que l'on y découvre.

Nous nous rappelons encore l'immense effet produit à Paris, à l'Exposition de 1837, par le *Jérémie* du même artiste ; ce tableau était placé dans le grand salon carré sur ces échafaudages au moyen desquels on masquait tous les ans, pendant deux mois, les chefs-d'œuvre des maîtres. Les *Noces de Cana* s'étaient effacées devant lui. Le succès de M. Bendemann fut complet. Son *Jérémie* fut médaillé, et nous croyons qu'il restera son meilleur tableau. Qui peut dire l'accueil que le public lui ferait aujourd'hui ?

Les *Captifs de Babylone* appartiennent au musée de Berlin, et s'y trouvent en compagnie d'œuvres importantes des principaux maîtres modernes, entre autres du chef-d'œuvre de M. F. Kaulbach.

Nous regrettons de n'avoir, à Vienne, à enregistrer que quelques portraits, pour représenter le talent de cet élève si justement populaire de Cornelius. Peu d'hommes tenteraient de nos jours une composition de l'ordre du *Siècle de la Réformation*, que nous avons vue à Paris, et qui valut à l'auteur une de nos grandes médailles. Ce carton, le tableau de Berlin et une suite de douze sujets, les *Femmes de Gœthe*, que nous connaissons peu en France et qui sont un spécimen très-caractéristique de l'art allemand du milieu de ce siècle, résument assez bien le talent de M. Kaulbach.

Nous avons à parler maintenant de deux toiles à l'occasion desquelles la presse et le public ont fait grand bruit : la *Construction d'une pyramide*, de M. Richter, et le *Triomphe de Germanicus*, de M. Piloty.

Ce n'est certes pas à ces deux ouvrages que pourrait être appliquée la qualification d'inhabiles, car ils sont au contraire traités avec une entente considérable du métier ; mais ici encore la façon dont les compositions sont agencées nous reporte, malgré nous, trente ans en arrière.

Chez M. Richter, quoi de moins neuf que cet architecte déployant un plan devant le Pharaon indifférent, ou que ce surveillant tenant un fouet pour stimuler au travail les noirs qui charrient les blocs de granit ? Tous les personnages sentent la pose du modèle et sont en quelque sorte indépendants les uns des autres ; l'intérêt ne peut se porter sur aucun, ni sur le roi, ni sur la princesse, qui n'est là qu'un épisode, ni sur les travailleurs, qui s'agitent en plein soleil et ont l'air fort satisfaits de leur sort. Ces réserves faites, nous n'en conviendrons pas moins que M. Richter n'ait fait preuve d'un incontestable talent et n'ait réussi à satisfaire un nombreux public. Le reproche qui peut lui être adressé, c'est d'avoir choisi, pour ce qui n'est en somme qu'un sujet de genre, les dimensions d'une gigantesque page d'histoire. Sa préoccupation de représenter la lumière vive du soleil d'Égypte par des ombres portées, bordées de bleu, qui forment sur les

terrains, sur les personnages et jusque sur les figures, des oppositions dures et heurtées, nuit à l'harmonie générale et ôte tout côté sérieux au tableau. Ce qui est permis pour les dimensions de la peinture de fantaisie ne l'est plus pour celles de la peinture d'un autre ordre : je ne crois pas qu'aucun grand coloriste se soit jamais laissé aller à la tentation de reproduire l'éclat du soleil à la façon de M. Richter; les chefs-d'œuvre décoratifs de Paul Véronèse, et, sans aller chercher si loin, l'*Entrée des Croisés* de Delacroix, et son œuvre tout entier, nous donneraient pleinement raison sur ce point.

Le tableau de M. Piloty, tout différent de caractère, prête néanmoins aux mêmes critiques que celui de M. Richter. S'il se recommande par une mise en scène large et bien comprise, quoique un peu théâtrale, et par une exécution d'une dextérité extrême, on ne peut nier que l'auteur n'ait donné à l'expression de ses figures une exagération qui dépasse le but, surtout dans le groupe principal de Thusnelda et des femmes qui l'entourent, et dans celui du vieillard dont un soldat ivre tire insolemment la barbe blanche. Il y a, de plus, une certaine banalité dans l'arrangement des personnages du premier plan, qui se rattachent tous à quelque *poncif* d'atelier, sans grande nouveauté d'invention.

M. Piloty, fort estimé comme professeur, a créé de nombreux élèves, parmi lesquels on compte M. Makart, dont nous avons déjà parlé.

Ce ne sera point quitter les sujets qui n'appartiennent pas absolument au genre, si nous citons, à côté du nom de M. Menzel, son tableau du *Couronnement de l'Empereur*, quoique ce soit une œuvre assez malheureuse de ce peintre, voué jusqu'ici à représenter des sujets de la vie du grand Frédéric.

Nous pouvons rapporter au même ordre les œuvres de M. Lindenschmitt. Cet artiste aime les scènes historiques; il compose avec soin, il étudie les costumes avec conscience. Il a exposé quatre tableaux dont les plus remarqués ont été les *Iconoclastes* et *Ulrich de Hutten* mettant en fuite une troupe qui l'attaquait dans une auberge.

M. Albert Baur a fait des *Martyrs chrétiens* rendus à leur famille après leur mort. On emporte pour l'ensevelir une jeune fille dont la blanche figure forme le centre de la composition; le funèbre cortége, guidé par un vieillard, quitte l'arène sanglante et s'engage sous les voûtes; le groupe principal est bien agencé. Ce tableau a eu un succès mérité.

De sujets religieux, la section allemande ne nous en offre que trois ou quatre; nous avons mentionné la *Sainte Cène* de M. Gebhardt; passons devant deux *Saintes Familles* de MM. Correns et Müller, pour arriver à un autre succès de l'Exposition, la *Poursuite de la Fortune*, par M. Henneberg.

Quoique l'auteur ait fait ses premières études en France et que sa façon de peindre soit assez parisienne, son tableau n'en est pas moins très-allemand par l'intention philosophique qu'il a voulu y mettre. Cette course désordonnée de deux chevaux lancés à fond de train sur une poutre suspendue au-dessus d'un précipice, ce squelette armé d'une faux, le corps vaporeux de la Fortune, tout cela explique suffisamment les sympathies du public pour l'œuvre du jeune artiste berlinois. Nous croyons cependant que le goût allemand subit une réforme quant à ses prédilections pour certains sujets. Les scènes familières de la jeune école de Dusseldorf passionnent beaucoup plus aujourd'hui que les tableaux énigmatiques, les ballades ou la philosophie peinte.

Avant de parler des portraitistes, nous dirons quelques mots des peintres de sujets militaires. Comme on devait s'y attendre, la section allemande contient un certain nombre de tableaux se rapportant aux tristes années 1870 et 1871, et de scènes anecdotiques. Ici c'est un Bavarois blessé tendant sa gourde à un turco; là des soldats prussiens couchés à l'affût dans une plaine bourbeuse et guettant une reconnaissance ennemie. Nous restons dans une impartialité complète en ne signalant, comme digne d'attention, dans les toiles plus importantes, que celle de M. Von Verner représentant un combat sous Paris. Ce même artiste a exposé un portrait de M. de Moltke assis dans son cabinet. C'est un tableau de chevalet : l'intérieur et les accessoires sont bien traités; mais la perspective n'en est pas irréprochable.

M. Leibl est un artiste très en faveur auprès du public. Il y a une imitation voulue de Rubens dans ses deux portraits de femmes, qui ont été fort remarqués et qui doivent être rangés parmi les meilleurs de leur section. On a fait aussi grand cas des ouvrages de M. Graef, qui cultive exclusivement le portrait et a exposé celui du maréchal de Roon, peinture solide et d'une bonne tenue, ainsi que deux portraits de femmes.

On retrouve M. de Moltke à peu près dans toutes les salles. Il a été peint aussi par M. Schrader, en compagnie de plusieurs personnages célèbres, comme le professeur Wolff et Humboldt.

Nous ne parlerons plus de M. Lenbach : disons cependant que son portrait de l'empereur Guillaume nous a semblé préférable à ceux que nous avons examinés ailleurs. En somme, il y a peu d'originalité dans la façon dont le portrait est traité en Allemagne, sauf les exceptions que nous avons mentionnées. Le nombre des portraitistes est considérable, mais tous sont préoccupés d'une imitation quelconque.

Pendant que le Jury fonctionnait à Vienne, un homme dont la réputation a été européenne, et devant lequel ont posé tous les souverains et

toutes les princesses de son temps, Franz Winterhalter, s'éteignait à Munich.

Cet artiste a vécu trente-cinq ans en France. Il n'avait rien de ce qu'il faut pour former une école, mais, s'il a trouvé chez nous peu d'imitateurs, il n'en est pas de même de son pays, où son influence est manifeste dans une grande quantité de portraits de femmes. C'est la même façon de poser le modèle sur un fond sourd et uni, de lui donner un air demi-altier, de piquer une fleur au corsage, d'ajuster une écharpe de gaze sous laquelle le bras ou le poignet disparaîtront au moment voulu. Winterhalter avait du reste un don qui explique sa grande vogue; il savait interpréter son modèle et en tirer parti, laissant leur distinction aux femmes qui en étaient pourvues et en ajoutant une certaine dose à celles qui en manquaient. Si ce n'est pas tout, c'est du moins beaucoup pour un portraitiste.

Nous aurions de la peine à faire un choix parmi la foule considérable des peintres de genre. Si nous commençons par les sommités de l'école de Dusseldorf, il nous faudra grouper ensemble les noms de MM. Knauss, Vautier, Deffreger et Simmler. M. Vautier n'expose en Allemagne que pour s'y rencontrer avec des amis d'atelier, car il est d'origine suisse, et ses meilleurs tableaux se trouvent dans la section de ce pays. Quant à M. Knauss, il avait à Vienne un bagage composé de six tableaux nouveaux pour nous : *Quand les vieux chantent, les petits gazouillent*, du musée de Berlin; un *Enterrement*, sujet qu'il a souvent choisi et diversement traité; un charmant portrait de petite fille en pied, etc. C'est toujours le même soin donné à l'exécution et à l'arrangement de la scène, la même touche sobre et facile, la même harmonie douce que l'on a louée dans ses précédentes œuvres, et que l'on peut considérer comme le caractère de la peinture de cette école tout entière dont il est un des principaux chefs.

L'*Enterrement* nous semble être ici son tableau saillant; conçu tout différemment que celui de M. Vautier, qui a traité le même sujet, le sien se distingue par un sentiment profond et juste des expressions particulières à chaque personnage. Nous sommes au milieu d'une cour de maison villageoise : les porteurs descendent le cercueil par un escalier longeant la muraille; des groupes d'enfants chantent des psaumes, des voisins indifférents regardent le modeste cortége à la tête duquel chemine un grand-père au pas mal assuré. Le peintre a choisi un temps triste et neigeux d'hiver qui place toute la scène dans son véritable cadre.

La seconde toile de M. Knauss, *Quand les vieux chantent*, etc., nous transporte au milieu d'une fête, de danses sous les grands arbres, de costumes du dimanche et de rires d'enfants. Tout le monde est heureux dans

ce tableau ; il s'en dégage une gaieté et une bonne humeur qui gagnent le spectateur.

M. Franz Deffreger a exposé un sujet à peu près semblable ; c'est aussi une fête champêtre : nous sommes cette fois en plein Tyrol, aux environs de Bozen, qu'habite l'auteur. On peut constater dans ce tableau, ainsi que dans les *Chanteurs italiens*, les mêmes qualités que chez M. Knauss.

M. Simmler sort un peu du genre et des proportions des tableaux de son école ; il est dramatique et saisissant avec le *Chasseur tué*. Sur un plateau élevé de montagnes, un chasseur de chamois a trouvé la mort ; on vient à sa recherche aux premières lueurs du matin. Le corps du malheureux, tombé dans une anfractuosité de rocher, se devine plutôt qu'il ne se voit ; deux enfants reculent d'épouvante ; le paysage est grandiose et simple, l'atmosphère est bien celle d'un sommet de montagne. Ce tableau était une des œuvres marquantes de la partie allemande.

MM. Kronberger, Schlösser, Mathias Schmidt, se rattachent à l'école de Dusseldorf par leur genre de talent, ainsi que MM. Meyerheim, quoique ces derniers habitent Berlin. Il existe trois peintres de ce nom : M. Paul Meyerheim, qui a été médaillé à Paris, nous est le plus connu. Il a exposé de nouveau une *Ménagerie*, puis des *Savoyards en voyage* et une *Scène hollandaise*.

Nous devons renoncer à énumérer ici, même en nous restreignant à ceux que le Jury a distingués, tous les artistes de mérite qui cultivent le genre et qui appartiennent aux pays de la Confédération du Nord. Tous ne s'adonnent pas, comme les précédents, à des sujets tirés de la vie familière : quelques-uns introduisent dans leurs compositions des personnages historiques, comme MM. Adamo, Keller, Amberg, Hermann Kaulbach, etc. ; d'autres sont fidèles à l'Italie, comme M. Oswald Achenbach, qui a exposé une *Cérémonie à Genzano* ; mais il serait injuste de ne pas citer encore un certain nombre d'hommes de talent qui se sont fait remarquer, dans des tableaux de fantaisie, par des qualités intéressantes ou originales : ainsi, par exemple, MM. Brandt, Genty, Gierymski, Hirth, Grützner, Herterich, Ed. Ockel, Spring, Karger, etc.

Les deux tableaux de M. Riefstahl, le *Jour de la Toussaint* et l'*Enterrement dans la montagne*, nous serviront de trait d'union entre le genre et le paysage ; car ils appartiennent à ces deux spécialités, et il serait difficile de mieux réussir à la fois dans les deux. Le premier de ces tableaux est éclairé d'une lumière vive et vraie : tout, personnages ou nature morte, y est peint et dessiné de main de maître. M. Riefstahl est professeur à Carlsruhe, et l'Allemagne entière l'apprécie comme il le mérite.

De même que pour la partie autrichienne, nous sommes frappés de

nouveau, chez les paysagistes du Nord, du peu d'originalité et de variété que présente leur manière; on rencontre rarement un sentiment individuel et bien personnel de la nature. Ce que l'on peut dire, c'est que, si les hommes de talent qui cultivent au delà du Rhin cette branche de l'art se servent tous à peu près du même pinceau, ils ne restent pas attachés exclusivement comme nous à un certain ordre de motifs dont nos peintres ne sortent guère, tels que des alentours de fermes, des landes, des bords de rivières. Ils font des excursions un peu partout; on voit de temps en temps, dans leurs expositions, des vues de Suisse ou d'autres pays de montagnes : chez nos artistes, c'est une rareté.

La mode est plus puissante qu'on ne pense dans les arts, et elle est aussi fantasque qu'ailleurs. N'avons-nous pas vu le public de nos Salons de peinture se passionner tour à tour pour les sujets bretons; plus tard, pour les paysans de la Forêt-Voire? Aujourd'hui la moitié du succès est assuré d'avance au jeune peintre qui aborde l'époque du Directoire, les cravates excentriques et les robes à haute taille. La mode est en train de faire disparaître totalement certains genres : ainsi, depuis quelques années, on ne fait plus de marines; notre exposition à Vienne n'en renferme pas une seule. Quand les deux ou trois vétérans qui cultivent encore en France cette spécialité auront disparu, il faudra demander à la Hollande ou à la Russie les derniers représentants de l'art des Joseph Vernet et des Backhuysen.

MM. Kalckreuth, G. Steffan et Max Schmidt sont du nombre des amis de la nature grandiose, et ils prouvent qu'il y a quelquefois moyen de faire un bon paysage avec un beau site, des vallées profondes et des montagnes couronnées de neige. MM. Hertel, Blomeis et Closs exposent des vues d'Italie, d'Olevano, de Capri: M. André Achenbach, un habitué de nos expositions, une *Vue d'Ostende*; M. Schwend, une *Ville de Normandie*; M. Poschinger, des paysages de la côte anglaise; M. Holmberg, une excellente toile intitulée le *Moulin à vent pendant la tempête*, et M. de Malchus, une marine.

Il faut noter comme œuvres saillantes les deux tableaux de M. Braith, l'*Orage dans la montagne* et le *Retour de la prairie*. Le paysage et les animaux sont rendus avec habileté et savoir. MM. Voltz et Otto Gebler réussissent, comme M. Braith, dans la peinture d'animaux. Les *Vaches au bord de l'eau* du premier artiste ne seraient pas désavouées par Troyon. Le *Critique d'art*, de M. Gebler, nous fait voir, dans une étable, un mouton examinant attentivement l'étude qu'un peintre vient d'ébaucher d'après un de ses pareils. C'est peint largement et conçu avec infiniment d'esprit.

Deux aquarellistes de mérite doivent être notés : ce sont MM. Louis Spangenberg et Carl Verner, de Leipzig, l'un pour ses vues de Grèce,

l'autre pour une suite de monuments d'Italie et d'Égypte très-bien rendus.

## BELGIQUE ET HOLLANDE.

L'exposition belge se trouvait scindée assez malheureusement en deux parties fort éloignées l'une de l'autre. Des œuvres très-intéressantes étaient reléguées dans une petite salle située à l'extrémité du Palais. C'est là que nous irons chercher les tableaux de MM. Gallait, Vauters et de Leys, celui-ci décédé en ces dernières années.

Cet artiste a laissé dans son pays et dans le monde des arts une grande réputation et un nom justement honoré. Son talent a été discuté et apprécié de façons différentes en France, lors des grandes expositions auxquelles il a toujours pris part; aussi ne nous en occuperons-nous qu'au point de vue de l'influence qu'il peut avoir eue sur la peinture actuelle. Quoi qu'on ait pensé ou écrit à ce sujet, Leys n'a eu, selon nous, d'autre mérite que celui de reproduire avec un très-grand talent l'art d'une autre époque, d'y ajouter les qualités plus modernes d'une exécution robuste et moins sèche que celle des maîtres naïfs qu'il voulait faire revivre; mais, en somme, il n'aura été ni un génie ni un inventeur; il n'aura rien créé, et son influence doit, pour ces raisons, rester très-limitée. Il ne suffit pas, pour être chef d'école, d'indiquer la route à suivre, il faut avoir tracé cette route soi-même. Reconnaissons que Leys sut s'approprier quelques-uns des secrets de Memlinc ou de Van Eyck, que, dans son amour pour l'art consciencieux du xv⁰ siècle, il a marqué tous ses ouvrages d'une minutie scrupuleuse jusque dans les moindres détails, nous serons justes; mais cette maladresse charmante des maîtres de cette époque, qui était le côté attachant de leur peinture, il ne pouvait l'avoir, car la naïveté imitée n'est plus de la naïveté, elle devient du savoir-faire, ce qui en est l'antipode.

Plusieurs artistes belges ont continué néanmoins à suivre cette voie rétrospective: d'abord Lies, mort récemment aussi, et dont un tableau, appartenant au musée d'Anvers, figurait à côté de ceux de Leys; puis MM. Lagye, De Vriendt et Franz Vinck; ce dernier avait exposé cette année à Paris un tableau très-remarquable.

Quant aux œuvres de Leys réunies à Vienne, la principale, *Lancelot Van Ursel haranguant la milice bourgeoise*, a été vue à Paris en 1867 et est reproduite en fresque à l'hôtel de ville d'Anvers. C'est la plus complète et la plus extraordinaire, pour la variété d'expression des figures, qui soit peut-être sortie du pinceau de l'artiste.

Le talent d'imitation de Leys ne s'est pas toujours borné aux peintures de Memlinc ou d'Albert Dürer. Dans la *Fête donnée à Rubens*, il est sous

l'influence de la couleur de son compatriote anversois. L'*Atelier de Franz Floris* est un des tableaux les plus *archaïques* qu'il ait produits; mais, pour ce qui est du *Portrait de Philippe le Bon*, nous ne comprenons pas l'utilité de l'avoir envoyé à l'Exposition avec les ouvrages que nous avons cités.

M. Gallait, de même que Leys, a su prendre une place importante dans l'art belge. Les deux tableaux, la *Paix* et la *Guerre*, ne nous donnent aucun enseignement nouveau et ne changeront rien à l'opinion que l'on s'était formée de son talent. Outre le musicien jouant du violon, qu'il intitule *Art et Liberté*, et que tout le monde connaît, il a exposé trois portraits, dont le plus remarquable est celui de M. Dumortier, ministre d'État. Celui du pape Pie IX est inférieur, à tous égards, au précédent. On aurait peine à le croire sorti de la même main.

La peinture d'histoire et la peinture religieuse sont, en Belgique comme ailleurs, extrêmement clair-semées. Nous mentionnerons toutefois une *Mater dolorosa* de M. Constantin Meunier et la *Mort de Didon* de M. Stallaert, peintures correctes, mais vieillies, avant de parler du tableau de M. Wiertz, artiste décédé, la *Chute des anges*. Cette composition, d'une dimension gigantesque, ne le cède en rien, pour les proportions, au *Jugement dernier* de Michel-Ange, que l'auteur a eu ici en vue sans aucun doute. Il serait difficile de décrire cette conception fantastique, d'une couleur et d'un aspect assez malheureux, et dont la confusion rend incompréhensible le dessin ou la forme d'aucune figure. On est obligé de reconnaître qu'un pareil ouvrage témoigne d'un long passé d'étude et de travail, ainsi que de connaissances sérieuses du métier. Il faut donc déplorer que l'artiste n'ait pas fait un emploi plus simple de son savoir et de qualités laborieusement acquises.

L'avenir de la peinture d'histoire en Belgique nous semble à peu près réduit en ce moment au jeune talent de M. Vauters; ses deux toiles, *Marie de Bourgogne implorant les échevins de Gand* et *Hugo van der Goes*, sont des œuvres hors ligne, surtout ce dernier tableau. Le personnage principal, peut-être un peu vulgaire comme type, a une expression excellente, qui flotte entre la raison et la folie. Les musiciens qui l'entourent, et qui ont entrepris de le guérir par leurs accords et leurs chants, sont parfaits d'attitude et peints avec une largeur étonnante. La peinture de M. Vauters est saine, vigoureuse et d'une franchise de touche qu'un savoir profond peut seul donner. J'exprimerai pour ma part un regret au sujet de ces deux tableaux : c'est que l'auteur n'ait pas adopté pour ses personnages ou la grandeur naturelle, ou la demi-nature, au lieu d'une échelle bâtarde à laquelle l'œil n'est pas habitué et qui déroute complétement.

L'art du portrait avait pour représentents MM. Navez, Lambrichs et

Cluysenaar. Le talent de ce dernier est bien connu de notre public; son portrait du sculpteur de Groot est d'un ton qui rappelle les meilleurs maîtres; les mains sont traitées avec un art infini.

Les chefs de la peinture de genre sont toujours MM. A. Stevens et Th. Willems. Un panneau tout entier d'une des salles réunissait quinze toiles de M. Alf. Stevens; quelques-unes ne sont pas nouvelles pour nous, d'autres appartiennent à ce qu'on pourrait nommer la seconde manière du peintre, comme le *Bain,* par exemple. On se demande d'où peut naître chez un homme habitué à réussir, presque sans rivaux dans une certaine forme de la peinture, le besoin de changer d'habitude, de modifier les dimensions de ses toiles et de sortir d'un genre qu'il a créé, pour aborder les sujets et la façon de tout le monde. Nous ne croyons pas que la réputation de M. Stevens gagne quoi que ce soit à cette métamorphose.

Dans les *Illusions perdues,* le *Sphinx parisien,* la *Japonaise,* et dans cette série de toiles charmantes dont il nous est impossible de faire l'analyse complète, on admire toujours l'art avec lequel le peintre a su s'identifier avec le costume moderne et rendre les mille bizarreries de la toilette féminine. On a souvent reproché à nos artistes de ne préparer, par les sujets qu'ils traitent, aucun document qui puisse éclairer plus tard l'historien sur nos habitudes et nos mœurs. M. Stevens aura, quant à lui, payé largement sa dette de ce côté; il ne peint, il est vrai, que des femmes, mais ce n'est point sa faute si notre costume est si laid et prête si peu au pittoresque.

M. de Jonghe a exposé deux bons tableaux, l'*Atelier* et les *Bibelots;* M. Baugniet, un seul, intitulé dans le livret allemand l'*Étude de l'amour;* M. Florent Willems en comptait cinq, parmi lesquels le plus complet, et celui qui nous a paru résumer toutes les qualités de l'auteur, est l'*Essai des souliers.* Un cordonnier agenouillé présente à une demoiselle de bonne maison une petite chaussure microscopique, ornée, bien entendu, d'un talon à haute forme; la jeune fille confie son pied à l'instrument de supplice. Les poses sont naturelles; l'exécution est fine, soyeuse; tout est rendu sans effort apparent et avec cette entente de la lumière d'appartement que possédaient si bien les Hollandais.

De même que M. A. Stevens, M. Willems compte peu de rivaux dans le genre qu'il a choisi. C'est d'une tout autre façon que composent et peignent MM. Madou et de Braekeleer, auteurs, tous deux, de scènes populaires et de sujets familiers. M. Madou est depuis longtemps sur la brèche; ses inventions sont spirituelles, mais tournent quelquefois un peu trop à la charge. On a distingué dans son lot l'*Ami gênant,* le *Sourd,* le *Raisonneur.* Les tableaux de M. Dansaert, la *Dispute au cabaret, etc.,* appartien-

nent à la même école. La *Fatale nouvelle* de M. Bource est un sujet dramatique traité avec talent.

L'*Aveugle,* de M. Dyckmans, sort du genre des précédents. La gravure s'est depuis longtemps emparée des ouvrages de cet artiste, qui cherche à se rapprocher des maîtres hollandais et flamands et à les imiter dans le fini et le précieux de leur peinture; ses tableaux rappellent Miéris.

Un homme de talent, qui a vécu longtemps à Paris, où il était élève de Delaroche, et dont les œuvres y ont toujours été bien accueillies, M. Portaels, a exposé une simple figure d'étude; mais elle est saisissante.

Elle représente une jeune fille, une sorte de bohémienne ou de sorcière de vingt ans, ayant un chat noir perché sur ses épaules; cette toile, peinte fermement, est pleine de caractère.

M. Joseph Stevens continue à reproduire avec sa supériorité ordinaire la race canine. Il avait deux toiles importantes. A côté de lui nous rencontrons M. Stobbaerts, qui s'est fait aussi une réputation dans la peinture d'animaux; son *Tondeur de chiens* et le *Retour des vaches* sont de bons spécimens du genre.

Peut-être est-ce à tort que nous nommons à leur suite M. de Haas, sa place devrait être en Hollande dont il est originaire; mais des raisons que nous n'avons pas à examiner lui ayant fait choisir la section belge, nous citerons ses deux tableaux de *Paysages avec animaux* comme étant au nombre des meilleurs de cette partie de l'Exposition.

Par contre, je placerai ici le nom de M. Verlat, né à Anvers, quoiqu'il ait exposé aussi en Allemagne, où il est devenu directeur de l'École des beaux-arts de Weimar. Cet artiste pratique un peu tous les genres. En 1867, il figurait au Champ de Mars avec un *Christ mort*, qui lui valut de hautes distinctions; dans la section belge, il expose un tableau de *Singes* et des *Enfants surpris par un loup*; dans les salles allemandes, l'*Amour résistant à Borée*. Il aurait dû, croyons-nous, s'en tenir à sa première prédilection, la peinture d'animaux.

En jetant maintenant les yeux sur les paysagistes belges, nous déplorerons encore la mort d'un artiste de talent, de Fourmois, dont on a placé le chef-d'œuvre dans le grand salon central. Le *Moulin* est un tableau célèbre, que chacun connaît; les années ont su lui donner, comme aux bonnes peintures, une harmonie et une force de ton qui en font un morceau exceptionnel. C'est certainement, dans le genre du paysage, un des plus beaux produits de l'art moderne.

Deux toiles intéressantes de Mlle Collart ne nous montrent pas sous un jour nouveau cette consciencieuse artiste. C'est toujours la même étude

serrée de la nature, mais avec une tonalité qui tend à s'assourdir et à tourner un peu aux teintes lie de vin.

MM. Lamorinière et de Knyff avaient exposé l'un et l'autre plusieurs ouvrages de valeur. Le *Matin* et l'*Automne en Flandre* avaient la préférence des artistes et des connaisseurs dans le lot de M. Lamorinière, qui est un interprète sincère et poétique à la fois de la nature. Plus libre, plus inégal dans sa manière, M. de Knyff nous a donné, à côté d'études très-achevées, de véritables ébauches d'un intérêt secondaire. On éprouve comme une sorte de crainte que cet artiste distingué ne soit disposé à tourner au genre lâché et à s'éloigner du style de ses premiers ouvrages.

Je serais tenté d'en dire autant de M. Clays, dont les quatre marines annoncent une certaine habitude de recommencer toujours à peu près le même tableau sans en varier l'effet. Sa peinture me paraît envahie aujourd'hui par des tons jaunes qui l'alourdissent singulièrement.

Beaucoup d'œuvres de mérite pourraient encore être signalées dans les salles belges, mais il faut s'arrêter. Je ne saurais oublier cependant les charmants ouvrages de M. Robie, qui peint si bien les fleurs, et ceux de M. Robbe.

Le Jury a accordé une médaille à M. Francia, auteur d'aquarelles représentant des *Vues d'Écosse* et des *Côtes de France*, et une distinction semblable à MM. Dauge et de Mol, pour leurs sujets sur faïence.

On regrette de ne pas voir figurer au livret des noms comme ceux de MM. Böhm, Hamman, Pauwels, très-connus et aimés du public, ou comme celui de M. de Winne, auteur d'un portrait remarquable envoyé à l'Exposition de 1872.

Quoi qu'il en soit, l'ensemble des salles de la Belgique témoigne d'une activité artistique très-grande et très-louable en cet heureux pays.

Si nous passons maintenant en Hollande, nous trouverons plus d'une affinité entre ses peintres et leurs proches voisins. Quoique l'art y soit aujourd'hui très-loin de son point de départ, il reste attaché quand même à un certain genre de peinture, et à ses vieilles traditions quant au choix des sujets. Ce sont toujours des scènes familières, des intérieurs de corps de garde ou de tavernes, des prairies avec animaux, des marines, comme au temps de Téniers ou de Paul Potter.

Ne cherchons pas ici de peinture monumentale ni religieuse; on se demande d'ailleurs où des tableaux de sainteté pourraient se caser dans un pays d'un protestantisme rigoureux. Quant aux sujets historiques, nous en constaterons l'absence à peu près complète à l'Exposition; nous croyons qu'on n'y pourrait citer non plus qu'un seul portrait, celui d'un amiral, signé Hendrichs. Depuis la mort de Pineman, peintre de la vieille école,

mais dont le pinceau ne manquait pas d'habileté, le Hollandais qui veut laisser son image à sa famille n'a d'autre ressource que la photographie.

Nous n'aurons donc à parler ici que de la peinture de chevalet, paysages ou sujets.

Le nom de M. Alma-Tadéma nous fera d'abord grandement défaut. Le moindre des ouvrages de ce peintre original a toujours un côté intéressant et curieux; il ressuscite des époques auxquelles personne ne songeait; il le fait avec un grand esprit et une invention charmante.

C'est M. Israels qui fixera tout d'abord notre attention. Personne n'ignore les qualités vigoureuses de sa peinture. Son principal tableau, parmi les cinq qu'il avait envoyés, est l'*Enterrement*. Un père de famille vient de mourir; au premier plan, une jeune mère accablée pleure auprès de ses deux enfants et laisse partir le cercueil sans avoir la force de lui jeter un dernier regard. La pauvre cabane n'est éclairée que par une lumière faible qui pénètre par la porte ouverte. Cette toile respire la tristesse et le deuil; les expressions sont vraies et poignantes, l'arrangement général est excellent. M. Israels a étudié Rembrandt et cherche, comme ce grand maître, ses effets dans les valeurs des clairs-obscurs.

Un autre artiste, dont le pinceau aime les éclats de tons poussés au vif, M. Bisschop, avait exposé cinq tableaux de sujets variés. La préoccupation d'obtenir un effet violent nous semble entraîner l'auteur à un travail de pâte qui rend ses tableaux plutôt bâtis que peints; la facture est la même pour les étoffes, les murailles, les chairs: il en résulte que les parties vivantes n'ont jamais l'importance qu'elles doivent avoir et restent au-dessous de l'éclat des accessoires.

M. Bosboom, qui traite généralement des sujets d'intérieur d'église ou de sacristie, avec des personnages, entend autrement l'effet; il le cherche par l'harmonie et la finesse des tons. Il excelle à donner la valeur particulière et toujours juste à chaque partie de son ensemble; il sacrifie ce qui doit l'être, et sait placer ses figures à l'endroit qui leur convient, et les accentuer suffisamment pour que l'œil les rencontre avant de courir ailleurs. Les huit tableaux qui formaient l'exposition de M. Bosboom étaient tous empreints des mêmes qualités.

Chez les peintres adonnés aux sujets familiers, nous remarquerons M. Elchanon Verveer, qui comptait cinq toiles, dont les plus intéressantes étaient le *Loup de mer* et le *Brevet du marin*; M. H. Ten Kate, artiste fécond, dont les ouvrages nous rappellent un peu ceux de feu Lepoittevin et dénotent une prodigieuse facilité de pinceau; M. Sadée, qui a exposé une *Distribution de pain aux pauvres*, spirituellement composée; M. Straebel, auteur de la *Boutique de l'orfèvre* et de deux autres tableaux; et M. Blés,

qui, parmi cinq sujets finement peints, attirait surtout l'attention par ceux qu'il nomme le *Nouveau roman* et le *Grand-père*.

Un jeune homme, M. Artz, a obtenu un vrai succès avec son tableau des *Premiers pas*, qui représente un intérieur de famille de pêcheurs et une mère essayant de faire marcher son enfant. La peinture de cet artiste sort un peu des habitudes et des dimensions des toiles de chevalet; les têtes et le dessin général annoncent de bonnes études.

MM. Van Trigt et Rochussen choisissent leurs motifs loin de notre époque; le premier a peint des *Scènes de la Réformation* et un *Mélanchthon*; le second, un *Marché avec des costumes romains*.

Il faut mentionner aussi les tableaux de $M^{me}$ H. Ronner, dont le principal, intitulé *Trois contre un*, était malheureusement placé à une hauteur telle que l'on pouvait à peine l'y découvrir; ceux de MM. Mauve, Valkenburg et J.-B. Tom, qui peignent à merveille, l'un des chevaux, les deux autres des paysages avec animaux.

La Hollande a toujours eu quelques imitateurs de Van der Heyden. MM. Springer et Van Deventer se sont consacrés à cette spécialité de vues de villes avec canaux et pignons en brique; ils y réussissent tous deux.

Dans le paysage proprement dit, on doit distinguer M. Backuysen (un nom qui oblige) : il a exposé un excellent tableau; M. J.-G. Vogel, qui nous montre la véritable Hollande avec ses moulins et ses horizons à perte de vue; M. Roelofs, très-habile comme peintre et ingénieux dans la disposition de ses sujets : son *Lever de la lune* et sa *Vallée* sont des œuvres dont le succès serait assuré partout.

Nous ne parlerons pas d'une foule d'*effets de neige* et de *marines* assez faux de ton, qui nous ont paru être une imitation de la peinture d'un artiste mort dernièrement, M. Schelfout, dont la réputation a été grande, mais très-surfaite; en revanche, nous dirons que le Jury a accordé une distinction méritée à un jeune débutant, M. Bachs, pour sa *Vue de la Gueldre*, qui est un petit tableau d'un charmant aspect.

Nous avons gardé pour la fin un des meilleurs ouvrages de la section hollandaise : c'est une grande marine de M. Heemskerk, d'un effet puissant, étonnante de vérité et peinte avec une sûreté de soi-même qui fait plaisir. Cet artiste, qui descend peut-être de son homonyme, l'auteur du grand triptyque du musée de Harlem, est assurément né peintre, et peut-être marin en même temps, à en juger par la façon avec laquelle il sait rendre les assauts de la mer contre la lourde coque d'un navire. Après lui, nous devons encore citer M. S.-L. Verveer, dont la renommée est grande comme peintre de marines et qui en avait exposé quatre excellentes; l'une de ces marines appartient au musée de la Haye.

Nous ne pouvons quitter les salles hollandaises sans faire une remarque sur la manière singulière dont les tableaux y étaient placés. Le premier rang touchait la terre : il fallait se baisser pour le voir. Si c'est afin de leur donner plus de lumière, le calcul est faux, car leur inclinaison étant dans le sens inverse de celui consacré par l'habitude, les tableaux ne perdent pas un reflet, à moins que la poussière soulevée par les pieds des visiteurs ne les couvre entièrement d'une couche épaisse. J'avais déjà observé cette bizarrerie dans plusieurs galeries d'Amsterdam, sans pouvoir me l'expliquer.

## ANGLETERRE.

Les artistes anglais, il faut le dire, ont répondu assez mollement à l'appel. Ont-ils jugé, dans leur sens pratique, qu'il n'y avait pour eux qu'un faible avantage à retirer d'un voyage à Vienne ? Les exhibitions répétées qui ont eu lieu en Angleterre les ont-ils exclusivement absorbés ? Le fait certain, c'est que les deux salles qui leur étaient réservées ont été péniblement et incomplétement remplies. Cette abstention est d'autant plus regrettable que là seulement nous pouvons encore trouver trace d'un art vraiment national et d'originalités qui disparaissent partout.

Le peuple anglais tient à ses institutions, à ses habitudes, à ses usages; il aime ce qu'il possède, il est satisfait de ce qu'il a, et en cela il a grandement raison. Ses artistes ont une façon de peindre, de choisir et de composer leurs sujets que le public a adoptée et qu'il ne leur permet pas d'abandonner; il couvre d'or la moindre de leurs toiles, et ne souffre pas qu'elles franchissent le détroit. Les artistes se laissent faire; ils conservent leur originalité et se garderaient bien de la compromettre en se mêlant au mouvement du continent; on ne les voit pas, comme ceux d'autres pays, fréquenter au début de leur carrière quelque atelier étranger; s'ils voyagent, c'est comme Anglais, non comme peintres; Florence ou Rome les attire peu, du moins au point de vue de ce qu'ils pourraient y apprendre; aussi la peinture classique est-elle encore plus rare en Angleterre qu'ailleurs, comme nous allons le voir.

Ce contentement d'elle-même ne fait pas perdre de vue à cette nation sage les points où existe chez elle une infériorité quelconque, et ne l'empêche pas, pour y remédier, de mettre à profit l'expérience ou les progrès des autres. Ainsi, elle fonde des milliers d'écoles de dessin qui développent le goût de l'art chez le peuple; elle convoque dans des expositions spéciales et réunit dans un musée colossal les produits de toutes les nations, qui serviront à l'instruire; d'une part, elle reconnaît la pauvreté de son sens artistique; de l'autre, elle prise très-haut ses peintres et ne permet pas qu'on

les attaque. Il n'y a au fond, dans cette manière d'agir, aucune contradiction; il ne faut y voir que du patriotisme et beaucoup de bon sens.

De même qu'en Hollande, nous n'avons à nous occuper que de peintures de genre; malheureusement, bien des noms marquants nous feront défaut, surtout parmi les aquarellistes.

Un seul artiste anglais, parmi ceux dont les ouvrages étaient exposés à Vienne, nous paraît, tout en étant resté de son pays, avoir fait de sérieuses études des grandes époques de l'art : nous voulons désigner M. Leighton, membre de l'Académie, dont le nom et le talent sont connus en France; il avait exposé en 1867 deux tableaux très-intéressants. Nous trouvons ici deux toiles de lui, *Cleobulus et Cléobule* et *Après les vêpres*, ainsi qu'une grande figure non portée au livret et représentant un artiste du xvi<sup>e</sup> siècle. Le style élevé de cette dernière peinture est d'autant plus appréciable qu'elle se trouve placée entre deux autres de même proportion et destinées comme elle à une décoration d'ensemble. On sent dans cette œuvre de M. Leighton, dans le caractère de la figure et dans l'ajustement du costume, l'admiration fervente de l'auteur pour l'Italie et les maîtres de la renaissance; de même que dans son tableau de *Cleobulus*, et dans une *Électre* qu'il avait précédemment exposée, on respire un parfum antique.

Si les conceptions d'un certain ordre nous manquent, nous trouvons quelques sujets historiques traités avec originalité : tels sont la *Dernière nuit du duc d'Argyle*, par M. Ward; *Édouard II et son favori*, par M. Marcus Stone; *la Reine Élisabeth et sa cour* recevant la nouvelle de la Saint-Barthélemy et donnant audience à l'ambassadeur français, par M. Yeames.

Les artistes anglais changent volontiers de genre, de sujets, souvent de manière, suivant leur fantaisie. Ces hésitations et ces tâtonnements sont un peu la conséquence de la crise que leur école a traversée en ces dernières années, et qui n'aura pas été, croyons-nous, sans utilité pour elle; il s'agit du préraphaélisme, erreur dont elle se guérit tous les jours.

On peut, sans contredit, nommer une erreur cette prétention de rayer de l'histoire de l'art les trois siècles qui ont vu le Titien, Rembrandt, Véronèse, Rubens, Van Dyck et Raphaël lui-même, rejeté par les réformateurs comme un corrupteur dangereux.

Le côté bizarre et sans précédent de cette tentative de révolution, c'est qu'elle a eu pour chef, non un artiste, mais un écrivain. Il est vrai que les idées de M. Ruskin étaient surtout des idées philosophiques; il créait une secte plutôt qu'une école; peu à peu ses adeptes, renchérissant sur la pensée assez mal définie de leur apôtre, en firent une sorte de confrérie religieuse, de franc-maçonnerie ayant une morale appliquée à l'art, morale dont le point de départ était l'horreur du mensonge. Or, comme l'art,

qui n'a pas la prétention d'être la nature elle-même, ne peut être qu'une fiction, c'est à dire un *mensonge,* — nous employons exprès le mot, — les préraphaélistes, en lui donnant la vérité absolue pour base, le réduisaient à l'imitation servile de la nature; ils forçaient le peintre à un travail qui ne devait avoir pour limite que sa patience, et par conséquent ils tuaient l'art tout à fait, sans s'en douter.

Croire que la représentation textuelle des détails amène forcément l'image de l'ensemble est une erreur profonde; la photographie a plus d'une fois prouvé que l'identité n'est pas la ressemblance; dans les grandes scènes de la nature, si le Créateur a multiplié les détails à l'infini, il a fait aussi l'œil humain, et n'a pas voulu, heureusement pour nous, qu'il fût en même temps frappé par la silhouette d'une montagne et par tous les brins d'herbe qui la couvrent.

L'erreur des préraphaélistes était donc manifeste quant au dessin; pour ce qui est de leur couleur, il suffit d'avoir jeté les yeux sur certains paysages de leurs expositions, d'où la perspective aérienne était bannie comme une hérésie, et devant lesquels le spectateur non prévenu croyait positivement à une mystification, pour se rendre compte du précipice où les avaient plongés une idée fausse et *l'horreur du mensonge.*

Il y a toujours dans les réformes, même alors qu'elles échouent, une raison pour qu'elles aient été tentées. On trouverait la cause des idées sévères de M. Ruskin dans les folies et le dévergondage de pinceau auxquels l'école anglaise commençait à se livrer à la suite de Turner. Le préraphaélisme aura eu ce bon effet de ramener sérieusement en Angleterre la jeunesse vers l'étude du dessin, et d'empêcher la peinture de tourner par système à l'ébauche. Aujourd'hui tous les membres de la petite église se sont dispersés à droite et à gauche, comme nos saint-simoniens d'autrefois; ils pensent et surtout ils peignent autrement. Un voyage à travers l'erreur a souvent son bon côté.

Ne nous hâtons pas, cependant, de considérer comme complète et absolue cette métamorphose; si MM. Hunt, Fisk, Hughes, Paton et d'autres adeptes sont absents et échappent ainsi à la critique, M. Linnel, avec son tableau du *Moulin à vent,* nous semble persister dans sa manière. Quant à M. Millais, dont les œuvres souvent différentes les unes des autres ont si peu de parenté qu'il faut avoir recours au livret pour éclaircir son identité, il ne nous donne cette fois que deux portraits, genre auquel il est voué pour le moment.

Celui de *Mademoiselle Nina Lehman* est une peinture distinguée, originale, conçue dans une gamme très-claire et exécutée avec beaucoup d'habileté. Le public s'extasie devant la façon dont sont rendus les bas de

soie et les souliers, ainsi que le vase de porcelaine. L'autre portrait représente trois sœurs. La tête de celle du milieu a une vie extraordinaire; les yeux en sont touchés avec une franchise rare. La jeune fille de profil est charmante, et doit être, comme ses sœurs, d'une ressemblance complète ; aussi ose-t-on à peine hasarder une observation sur le manque d'ensemble du dessin de la troisième tête, qui est la moins heureuse et paraît plus négligée.

On se trompe souvent sur la durée du travail qu'un tableau a pu coûter ; telle peinture finie et léchée aura été faite en quelques jours, alors qu'une ébauche, en apparence, n'aura été obtenue qu'après mille efforts. Nous ignorons comment peint M. Millais; mais, en voyant certaines parties de ses portraits, les mains par exemple, on peut craindre qu'il n'arrive avant peu à des résultats que le public mettra sur le compte de sa négligence et qui seront jugés sévèrement.

Puisque nous en sommes au portrait, remarquons en passant celui d'une dame vêtue de blanc, par M. Archer, et deux bons portraits de femme, par M. Boxall.

En Angleterre, les peintres de genre ne sortent guère de l'anecdote, des scènes précises, tirées du roman en vogue ou d'ouvrages d'auteurs célèbres: ils peignent comme écrivait Dickens, en soulignant chaque intention, en forçant chaque expression ; ce système les fait parfois friser la charge dans les tableaux les plus sérieux.

MM. Pettie et Orchardson ont traité cette année des sujets pris dans Shakspeare. On se souvient du succès obtenu en 1867 par ce dernier artiste avec ses tableaux le *Défi* et *Christophe Sly*. Son *Falstaff* est une composition singulièrement équilibrée : des deux personnages du premier plan qui occupent la gauche de la toile, on passe à son héros dont la forme rebondie s'aperçoit au fond, à droite, comme un accessoire. Ce moyen d'effet, employé avant M. Orchardson par Delaroche dans son *Duc de Guise*, donne ici à cette scène comique une originalité qui n'est pas déplacée; la couleur du tableau est bonne, mais la touche maigre et pointillée.

MM. Elmore et Calderon ont une peinture moins britannique que les autres ; le premier est auteur d'une *Marie-Antoinette* précédemment exposée, tableau plus important que ceux qui figuraient à Vienne; *Après le combat*, de M. Calderon, ne nous apprend rien de nouveau sur cet artiste.

La *Lettre du mousse*, de M. Hook, a été avec raison remarquée, ainsi que les compositions de M. Horsley, le *Cabinet du banquier* et la *Négociation d'une affaire*. Ces derniers tableaux prêtent un peu à la critique que nous avons faite tout à l'heure des intentions et des expressions trop accentuées.

M. Erskine Nicol, dans le *Marchand de porcelaine*, nous offre les types anglais les plus purs. Ce visage rubicond et riant à belles dents de son principal acteur est d'une vérité locale absolue. Le tableau est d'ailleurs solidement peint et rendu avec soin dans tous ses détails.

M. Th. Faëd est Écossais; ses sujets ont un côté sévère et triste. Le *Dernier de la race* et le *Champ de Dieu* sont deux peintures célèbres et dont le succès a été grand; dans le second tableau, l'expression des enfants au bord de la fosse est très-juste.

La *Plage de Ramsgate*, de M. Frith, tableau appartenant à la reine, est aussi une œuvre célèbre. M. Frith est l'auteur des *Courses d'Epsom*; peu d'artistes sont aussi populaires que lui. Son talent nous rappelle celui de M. Biard : c'est la même observation des types et des caractères, la même recherche des contrastes. L'exécution de cette vaste composition est assez maigre; la gravure la fait grandement valoir.

On pourrait en dire autant de la majeure partie des peintures de l'homme de talent qui vient de mourir, Landseer. Ce n'est pas ici le lieu de porter un jugement complet sur cet artiste éminent, dont la vie et les œuvres sont en ce moment l'objet de l'étude de tous les écrivains amis de l'art. Il était représenté à Vienne par trois tableaux, le *Sanctuaire*, la *Tente arabe*, et son propre portrait, où nous retrouvons toutes les qualités auxquelles il a dû sa grande et légitime réputation : l'esprit d'observation, la connaissance du caractère et de l'intelligence des animaux. Son portrait, appartenant au prince de Galles, est peint, comme les autres tableaux, de cette peinture sans corps et un peu lavée qui lui était habituelle, mais qui ne manquait ni de vérité ni de charme.

Nous n'aurons à citer, à part le *Torrent en Écosse* de M. Graham, aucun paysage dans la section anglaise, si ce n'est parmi les aquarellistes. Rien n'est plus frais et plus délicat que les petites vues de M. Birket Foster : celle du *Mont-Saint-Michel* est un vrai chef-d'œuvre. J'en dirai autant du petit paysage de M. Duncan.

M. Hunt a exposé une *Vue du pays de Galles* et le *Locksee*; M. Collingwood Smith, un *Col de Glencoe* et la *Reine et sa famille* assistant à une cérémonie religieuse. N'oublions pas les charmants sujets de M. Walker, et surtout un petit *Portrait de femme*, d'un dessin serré et irréprochable, par M. Poynter.

Les compositions à l'aquarelle de MM. Gilbert et Haag sont très-estimées. M. Gilbert en avait exposé cinq, dont les plus remarquables étaient : *Louis XIV et Madame de Maintenon*, une *Bataille* et *Jeanne d'Arc à Orléans*. M. Haag n'en comptait que deux, le *Bonheur au désert* et *Danger au désert*. Ces deux sujets nous représentent une famille arabe en voyage. L'auteur

a cherché à rendre la chaleur et l'éclat du soleil au moyen de tons orangés qui ne sont pas heureux ; on ne peut refuser une grande vigueur de tons à ces ouvrages, mais les aquarellistes anglais suivent de plus en plus une voie qui tend à remplacer l'aquarelle par un procédé mixte auquel celui de la peinture à l'huile restera toujours supérieur.

Si l'aquarelle se propose uniquement d'atteindre la force et la vigueur de l'huile, elle se dépouille de sa raison d'être, elle perd forcément ses qualités, qui sont la légèreté, la fraîcheur, l'inattendu, et un je ne sais quoi provenant, dans le travail, de la part laissée au hasard par un artiste habile. L'aquarelle voulant remplacer la peinture à l'huile ressemble à un soprano qui voudrait chanter les basses. Il faut rester ce qu'on est. Nous sommes loin de la manière dont la comprenait Bonington ; il est vrai que de son temps on n'employait pas les moyens dont on abuse aujourd'hui ; on ne faisait pas intervenir à tout moment la gouache, les grattages, etc. ; on procédait par *réserves* et non par *épaisseurs;* en un mot ce genre avait une spontanéité qu'il a perdue.

La réputation des Anglais dans l'aquarelle est si générale, si incontestée, qu'on a vraiment peur d'y toucher. Disons au moins que l'Exposition de Vienne ne suffirait pas pour donner l'idée de ce que peuvent ses artistes, et exprimons de nouveau le regret qu'ils s'en soient ainsi désintéressés. Sans le concours et la bonne volonté des amateurs, les salles anglaises eussent été vides. Ensuite, puisqu'on admettait des œuvres aussi anciennes que le *Rendez-vous de chasse* de M. Grant, qu'on a vu partout, ou que les aquarelles de M. Barret, qui datent de 1823, ne pouvait-on en envoyer quelques-unes de MM. Sandby, Cox, Warley, de Wint, ou quelques tableaux de Mulready, mort depuis peu de temps?

Nous ajouterons que, le Jury des beaux-arts ayant fonctionné sans aucun juré anglais pour défendre les intérêts de ses compatriotes, on a souvent dû agir en l'absence de renseignements sur la date des tableaux ou sur les artistes hors concours.

### ITALIE ET ESPAGNE.

Il ne faut pas demander à la peinture italienne un indice de nationalité, ni les qualités originales qui distinguent la sculpture. L'école actuelle ne possède aucun cachet particulier, et se confond avec les écoles des pays voisins. Les artistes s'y divisent néanmoins en deux camps assez tranchés : ceux qui, fidèles à leurs souvenirs ou à leurs premières études, perpétuent un genre abandonné depuis longtemps chez nous, celui de la peinture académique de 1820 ; ou ceux qui, ayant appris ou voyagé hors de chez eux, se sont essayés à des procédés modernes et au genre anecdotique en

vogue aujourd'hui. Le professorat officiel des grandes villes tient généralement à ses vieilles habitudes; il n'y a rien à en attendre pour le moment.

Les salles italiennes nous offrent quelques échantillons de la peinture *classique moderne*. Nous n'avons aucun mal à en dire; ce sont, par exemple, *Daphnis et Chloé*, par M. le professeur Mussini; le *Massacre des Machabées*, par M. Ciseri, tableau froid, mais qui dénote un long travail; la *Mort d'Anacréon*, de M. Tedesco, type complet d'un art suranné : une jeune fille joue de la lyre auprès du vieillard couronné de roses; le *Jean Barbarigo*, composition importante et non sans mérite, qui avait les honneurs du grand salon, par M. Gianetti, etc,

Les *Derniers moments de Marino Faliero* ont une allure plus moderne; l'auteur, M. Hayez, est un professeur estimé en Italie; il avait exposé à Paris sept tableaux, dont une *Bataille de Magenta* et un beau *Portrait de Cavour*.

M. Pagliano, qui nous est aussi connu par ses envois en 1867, a fait un tableau bien composé et d'une bonne entente de la couleur, la *Conjuration des Amidei*, et M. Cattaneo, le *Cardinal de Médicis soupçonnant d'être empoisonné*, que l'on a généralement trouvé un peu théâtral et trop forcé d'expression.

Quoiqu'il ne soit pas un débutant dans la carrière, M. Ussi doit être mis à part, parmi les peintres du moment, pour les qualités vivantes de sa peinture. Son tableau, le *Duc d'Athènes*, lui avait valu en France la médaille d'honneur; le *Départ des pèlerins pour la Mecque*, qu'il expose à Vienne, sauf un peu de confusion que le sujet fait excuser, est plein d'animation et de mouvement : les costumes éclatants, les chameaux de la caravane, les drapeaux en l'air, sont bien dans la lumière et le soleil. Cette composition importante occupait le centre de la salle principale de l'Exposition italienne et y était fort admirée.

Le portrait est traité avec talent par quelques artistes, sans qu'on puisse cependant signaler une valeur transcendante chez aucun. La *Princesse Marguerite* en pied, tableau officiel, et un autre *Portrait de femme*, par M. Gordigiani, doivent être cités. Un artiste romain, M. Bompiani, a exposé un *Portrait d'homme* très-enlevé et d'une bonne couleur. Nous ne parlerons que pour mémoire de celui du roi *Victor-Emmanuel*, par M. Puccinelli.

Ici, comme partout, la peinture de genre domine. Un grand nombre d'artistes aiment les sujets tirés de l'histoire de leur pays : le Dante, Machiavel, les Guelfes et les Gibelins, le Tasse, surtout, reviennent à chaque instant parmi les tableaux de chevalet. M. Darius Querci, de Rome, nous représente *Rienzi*; M. Patini, *Salvator Rosa dans son atelier*, entouré

d'amis; M. Bertini, *Léonard de Vinci* et une *Béatrice d'Este*. D'autres exploitent les événements contemporains, comme M. Sagliano, qui a exposé l'*Entrée du Roi à Rome*; M. Parisi, qui a choisi pour sujet l'*Arrestation de Poerio* : on voit le célèbre avocat enchaîné à un forçat et conduit par deux gendarmes; la peinture de ce tableau est sèche et pauvre, mais la scène est bien disposée.

L'œuvre la plus remarquable en ce dernier genre est due à M. Cammarano, et est intitulée au livret *Souvenirs du 20 septembre*. Une troupe de bersagliers, lancés au pas de course, court dans un terrain poudreux et en plein soleil; la composition n'est rien, mais l'exécution des figures, qui sont de grandeur naturelle, est franche et solide, et la couleur excellente.

Parmi les sujets de fantaisie, on remarquait la *Dame de Monza*, de M. Bianchi; une *Plaie sociale*, de M. Induno; le *Concert*, de M. Sciuti, sorte d'imitation de M. Stevens; la *Mauvaise visite*, de M. Guglielmi, et la *Légende de la Sirène*, de M. Dalbono, curieuse composition représentant une barque qui s'avance vers la grotte fatale. Les sirènes sont diversement groupées; quelques-unes se devinent sous l'eau transparente; l'effet de lumière est nouveau et bizarre; l'ensemble du tableau est plein d'originalité. M. Chierici, professeur à Reggio, a eu le plus grand succès avec le *Premier bain*. C'est une scène familière, spirituellement rendue et bien arrangée : on vient de plonger un enfant dans un baquet des plus rustiques, les parents le regardent et rient alentour; les poses sont naïves et très-vraies; la sœur aînée, qui se penche, les mains appuyées sur les genoux, est charmante.

M. Fontana a exposé l'*Inspection de la fiancée*. Ce tableau est dans le genre de l'école de Dusseldorf; on le dirait d'un élève de M. Knauss. L'auteur s'est tiré adroitement d'un sujet scabreux.

Avant de dire un mot des paysagistes, nous citerons encore, dans la peinture de fantaisie : la *Jardinière*, de M. Moradei; deux jolis tableaux de genre de M. Busi; une scène de *Marché à Terracine*, pleine de monde, de tapage et de mouvement, par M. Fattori, et l'*Idylle à Thèbes*, de M. Viotti, qui causait l'enthousiasme du public à cause du rendu d'un effet éclatant de soleil sur le groupe principal. C'était là le grand mérite du tableau, car l'arrangement des deux personnages, grands comme nature, qui le composaient, était plus qu'étrange.

Les paysages les plus recommandables de la section italienne étaient ceux de M. Vertunni. La peinture de cet artiste est simple, vigoureuse et décorative; ses grandes toiles sont crânement touchées. L'*Orage dans les Apennins*, les *Vues de la campagne romaine*, sont des œuvres remarquables. Après elles il faut signaler aussi la *Grotte de Pestum*, par M. Guerra; la

*Maison en ruine à Castellamare,* par M. Gaëta : les paysages avec figures, de M. G. Induno, et les excellents tableaux d'animaux de M. Tiratelli, notamment le *Réveil du troupeau.* MM. Cipriani, Bruzzi et Phil. Palizzi, frère du peintre qui habite Paris, cultivent le même genre avec succès.

En somme, à défaut d'un mouvement considérable de progrès dans l'école italienne, on peut toujours constater qu'elle est enfin sortie du sillon de faux art classique qu'elle suivait avec constance depuis le commencement du siècle, et que ses artistes se rapprochent de plus en plus, comme nous le disions en commençant, de la peinture française et allemande. Il est certain que l'Italie n'eût pas pu produire, il y a trente ans, un ensemble comme celui de son exposition à Vienne.

Lorsqu'on songe à la situation de l'Espagne, on ne s'étonne pas que le nom de ses artistes n'ait figuré sur aucun livret ou catalogue. C'est avec beaucoup de peine que l'on a pu ouvrir, au mois de juillet, une salle qui leur avait été réservée et qui contenait une cinquantaine de toiles. En ces dernières années, cette nation a eu plusieurs hommes de valeur : on se rappelle les ouvrages de MM. Gisbert et Rosalès, qui ont figuré brillamment à nos expositions: c'est de l'Espagne qu'est sorti M. Fortuni; de là aussi nous était venu Zamacoïs, mort l'an passé.

Si incomplète qu'ait été la réunion d'œuvres des peintres espagnols au Palais du Prater, elle n'en renfermait pas moins un des meilleurs tableaux de l'Exposition, la *Mort de Sénèque,* par M. Dominguez.

Cette composition importante est traitée avec de grandes dimensions ; la baignoire de marbre dans laquelle est étendu le philosophe occupe le centre du tableau ; quelques groupes l'entourent ; un personnage du premier plan se laisse aller à sa douleur et voile sa tête entre ses mains ; le mouvement en est superbe; l'exécution générale est libre et sûre, la couleur puissante; si l'auteur est jeune, on peut prédire qu'il ne s'arrêtera point là.

Le Jury a distingué quelques ouvrages de MM. Navarete, Valdivieso et Monleon ; il a voulu aussi accorder une médaille au dernier tableau, inachevé, représentant un *Muletier,* de Ruiperez, artiste de talent mort comme Zamacoïs, et dont les petits sujets, exécutés avec soin, étaient très-appréciés à Paris. Enfin un peintre hors concours, M. Puebla, auteur d'une *Bacchante* remarquée en 1867, figurait avec un tableau de *Baigneuses,* genre Winterhalter, non sans mérite, et dont le succès eût été grand il y a vingt ans.

### RUSSIE ET PAYS DU NORD.

La Russie déploie, depuis quelque temps déjà, une certaine activité

pour tout ce qui touche aux arts. Son gouvernement fait des sacrifices et des efforts afin de répandre le goût du dessin parmi les masses, et d'avoir au sein des grandes villes un enseignement sérieux. Quoique l'exposition russe de peinture ait été peu nombreuse, elle offrait cependant un intérêt réel; ses artistes, ainsi que nous l'avons déjà observé quant aux sculpteurs, ont l'habitude de se déplacer, d'étudier ce qui se passe au dehors. Dans leurs voyages, ils prennent souvent le chemin de l'Italie; quelques-uns y vivent à moitié; ils s'aventurent aussi volontiers du côté de la France, de l'Allemagne, et finissent par s'essayer un peu à toutes les manières de peindre, de même qu'ils parlent toutes les langues.

De peinture d'histoire, nous n'en avons pas trouvé trace dans leur section. Le genre, les paysages, les marines, les sujets nationaux, tel est le fond de leur exposition. De temps à autre un personnage de leur pays sert de thème à une composition épisodique, comme dans les tableaux de M. Gerson ou ceux de M. Gay. *Le Czar Pierre I<sup>er</sup> et le Czarewitch Alexis*, composition de ce dernier artiste, était une des meilleures en ce genre.

Nous trouvons, dans le grand salon, un ouvrage important, la *Pécheresse*, d'après le poëme de Tolstoï, par M. Semiradsky; l'auteur est jeune, dit-on; son tableau présente une grande habileté dans l'art de grouper de nombreux personnages, mais nous lui appliquerons l'observation faite plus haut à propos de M. Richter : il est difficile, sans nuire à l'harmonie d'une composition de ce genre, de s'asservir à l'imitation rigoureuse de la lumière du soleil.

En fait de portraitiste, on a seulement distingué M. Köhler, qui a exposé un très-beau *Portrait d'homme*.

Les *Caucasiens quittant leurs villages à l'approche des troupes russes* est une peinture animée et très-locale, de M. Grüsinski. La *Partie de piquet*, de M. Becker; l'*Enfant malade*, de M. Huhn; les *Joueurs aux osselets*, de M. Makowsky, et les compositions de M. Werestchagine, sont de bons tableaux de genre.

M. Riepin, dans une toile assez curieuse, a représenté une *Barque remorquée sur le Volga*. On se croirait plutôt en Égypte qu'en Russie, n'étaient les types des hommes à moitié nus qui tirent l'embarcation à la sueur de leur front; le ciel est irréprochable, pas un nuage ne le traverse, et la berge du fleuve est dorée comme celle du Nil. Ce tableau fait contraste avec toutes les neiges et les glaces qui l'entourent; voici entre autres, tout à côté, la *Rade de Cronstadt* et la *Débâcle de la Néva*, par M. Bogoljuboff, puis le *Gros temps de neige*, de M. Swertschkoff, où un malheureux attelage lutte contre la tempête : tableau dans le genre de ceux de M. Schreyer.

Un artiste fin et spirituel, M. Peroff, qui avait exposé plusieurs tableaux

en 1867, a fait cette fois un *Pêcheur à la ligne* charmant d'observation, et des *Chasseurs au repos* qui se racontent leurs exploits en déjeunant assis sur une bruyère dépouillée. Il n'y aurait rien à redire à ces tableaux, sans le parti pris de tons brunâtres qui leur nuit beaucoup.

Nous aurions dû citer plus tôt la grande toile de M. Dücker, une *Plage*, l'une des meilleures de l'exposition russe; on ne rend pas avec plus de finesse l'horizon et la mer rayée par les ombres des nuages. Les premiers plans de ce tableau sont traités avec une *maestria* incomparable.

Il serait injuste, même après ce bel ouvrage, de ne pas mentionner une très-bonne *marine* de M. Lagorio, ainsi que l'*Orage en automne* de M. Kowalewski, et un *Coucher de soleil*, par M. Klodt.

Parmi les peintures des artistes voyageurs, nous avons remarqué la *Jeune fille italienne* de M. Charlamoff, une *Femme d'Alger* par M. Gromme, et deux *Souvenirs de Naples* de M. Aiwasowski, l'*Orage au Vésuve* et une *Nuit à Capri*. Quant à M. Rizzoni, qui peint avec talent des intérieurs de couvents romains, est-il Russe ou Italien? Son nom et ses tableaux nous feraient pencher pour cette dernière nationalité.

Nous n'aurons, pensons-nous, rien omis d'important dans les salles de l'exposition russe, lorsque nous aurons cité encore les remarquables *Dessins à la plume* de M. Schischin, les cartons de M. Bruni d'après les peintures de Saint-Isaac, et les compositions de MM. Froloff et Buriatin, destinées à être exécutées en mosaïque.

La Russie, de même que l'Angleterre, imprime depuis quelque temps une grande impulsion à cet art. Il est naturel que les pays du Nord cherchent à lutter contre un climat qui détruit peu à peu toute peinture murale; les fresques proprement dites ne sont possibles qu'en Italie. On sait que de vastes ateliers pour l'étude et le travail de la mosaïque ont été établis dans les dépendances de Kensington, sous la direction de M. Cole. La Russie possède également une école de mosaïque: on l'y étudie et on la produit dans ses différents genres, celui par fragments rapprochés, et celui par simple trait au moyen d'une incrustation dans la pierre ou le marbre fouillés. Des spécimens de ce dernier genre étaient exposés à Vienne; disons qu'ils étaient loin de valoir comme travail les véritables tableaux polychromes obtenus par les mêmes procédés et destinés à la chapelle du prince Albert, qu'un artiste français, M. de Triqueti, avait exposés en 1867.

Le défaut d'accent local est aussi sensible dans les autres pays du Nord qu'en Russie. Le dernier roi de Suède aimait la peinture et la cultivait avec talent; mais le peu d'originalité nationale qui restait aux rares peintures de ce pays n'a pu lutter contre le voisinage de Dusseldorf, vers lequel

se dirigent aujourd'hui tous les débutants : sur dix peintres suédois ou danois, neuf ont adopté le genre mis à la mode par les célébrités connues de cette école. Il faut dire qu'une de ces célébrités, M. Tidemand, professeur à Dusseldorf, est précisément d'origine suédoise ou norwégienne; il est donc naturel que ses compatriotes aillent à lui.

On se rappelle le grand succès de cet artiste à nos Expositions de 1855 et 1867. Cette fois il avait envoyé à Vienne deux toiles excellentes, représentant des scènes paysanesques. Ces tableaux, d'un dessin correct et d'une couleur gaie et vivante, rivalisent avec ceux de MM. Knauss et Vautier pour la justesse des expressions et du sentiment.

Comme M. Tidemand, MM. Nordenberg et Jernberg sont aussi des maîtres dans leur façon d'exécuter et de composer des scènes familières. Le premier a exposé deux tableaux dont l'un avait figuré à Paris; le second, trois compositions, le *Jour du marché*, les *Préparatifs du repas de fête* et l'*Heure de midi*.

Ce genre de sujets exige des études variées; il faut non-seulement, pour y réussir, connaître sur le bout du doigt l'académie des figures et le dessin d'une tête, mais encore avoir appris devant la nature l'art difficile du paysage. Les artistes que nous venons de nommer prouvent qu'ils avaient compris cette nécessité. On peut encore citer avec éloge, dans cette même spécialité de peinture, M. Fagerlin et M<sup>me</sup> Agnès Berjesson, auteur d'une œuvre charmante intitulée *l'Adieu*.

Au milieu des tableaux de genre se détachaient comme deux raretés le tableau fantastique de M. Winge, la *Lutte de Thor contre les géants*, où l'artiste a cherché le grand style, malheureusement sans l'atteindre, et une toile de M. de Rosen, le *Roi Erick XIV*, dont l'aspect est à peu près celui d'un tableau de Leys, grandi à la proportion naturelle des personnages. Malgré un dessin qui faiblit en plus d'un endroit, l'œuvre de M. de Rosen est très-attachante; les expressions des physionomies du roi, de la reine et du moine qui forment la composition sont très-trouvées: la figure du moine est un chef-d'œuvre; l'ensemble du tableau, d'une couleur sourde et distinguée.

Chez les peintres de paysages ou de marines, nous mettrons au premier rang M. Gude. Il a exposé deux tableaux très-remarquables, le *Temps de pluie* et la *Tempête sur la côte norwégienne*. Ce sont, pour ce genre, des ouvrages qui trouveraient difficilement leurs rivaux. M. Gude est professeur à Carlsruhe; il a remporté des médailles aux deux Expositions de 1855 et 1867.

D'autres artistes de mérite, MM. Bergh, Münthe et Schanche, figuraient avec des paysages que le Jury n'aurait pu oublier. Il a accordé en-

core dans la même section (Suède-Norwége) une médaille à M. Wahlberg, un familier de nos expositions, ainsi qu'à M. Lerche, pour une suite d'aquarelles faites avec talent, représentant des intérieurs d'églises et de monuments.

En Danemark, nous pourrons signaler une exposition complète de quinze tableaux par M<sup>me</sup> Jerichau Baumann, membre de l'Académie danoise, dont le pinceau très-viril s'attaque avec succès à tous les genres, paysages, portraits, marines, histoire; une belle vue de la *Villa Adriana* par M. H. Jerichau, de spirituels et intéressants tableaux de genre de MM. Bloch et Rosenstand, de Copenhague.

Cette ville possède, en outre, trois peintres de marines des plus distingués, dont les ouvrages ont remporté à Vienne un succès très-légitime. Il n'est pas facile de mieux connaître l'élément changeant et de le rendre aussi bien avec toutes ses variétés d'humeur, surtout avec ses colères, que ne le font MM. Neumann et Sörensen. Quant à M. A. Melbye, il représente surtout les navires en marche, les frégates équipées, les détails infinis d'une mâture se détachant sur le ciel; on sent, en voyant ses tableaux, que l'on a affaire à un historien exact, en même temps qu'à un peintre de talent.

### SUISSE ET PAYS DIVERS.

C'est surtout chez les peintres suisses que la vie nomade est une habitude; l'horizon des montagnes leur pèse. Presque tous ceux que nous allons nommer vivent à Paris, à Munich, à Rome, où ils ont formé une véritable colonie. Un des vétérans de la peinture, M. Gleyre, l'auteur des *Illusions perdues*, du Luxembourg, et des *Romains passant sous le joug*, du musée de Lausanne, est plus Parisien que Suisse; c'est un des derniers représentants de la peinture d'histoire dans son pays, quoique son tableau de Vienne appartienne plus particulièrement au genre. La *Charmeuse* rappelle les peintures de M. Hamon. Nous ne trouverons pour la section suisse aucune tentative dans un style élevé; quant aux sujets d'histoire, on ne pourrait classer parmi eux les compositions vénitiennes et le *Pétrarque chez le roi de Naples* de M. Corrodi, qui nous semblent manquer de caractère et appartenir à la peinture de fantaisie anecdotique.

C'est encore l'école de Dusseldorf qui tient la corde, ici comme ailleurs, en la personne de M. Vautier, que la Suisse et l'Allemagne revendiquent toutes deux. La *Malade* est certainement un des tableaux de cet artiste dont le succès aura été le plus légitime. La gravure et la lithographie se sont déjà mises à l'œuvre pour le répandre : bonne exécution, composition simple et attachante, couleur sobre et d'accord avec le sujet, expressions

d'une vérité étonnante, tout s'y trouve réuni. En perdant à demi le visage de la mère malade, le peintre a enlevé au tableau le côté douloureux et en a augmenté l'effet par tout ce qu'il laisse deviner au spectateur. L'inquiétude que le mari cherche à voiler par une sorte de faux sourire, et l'abandon de l'enfant endormi qui reste étranger au drame, sont rendus avec un sentiment exceptionnel.

Après ce tableau, nous pouvons encore signaler, dans la peinture de genre, celui de M. Buchser, *Mary Blane*; le *Peintre dans son atelier*, de M. Grob; la *Soupe au lait*, de M. Anker, un élève de M. Gleyre dont le talent nous est depuis longtemps connu; la *Mort du chasseur* et une *Arlésienne en prière*, par M. H.-A. Berthoud, et deux jolies compositions de M. Mayer Diethelm, artiste qui habite Munich : les *Touristes* et le *Bonheur d'une mère*.

Les paysagistes sont assez nombreux en Suisse. M. Diday a fondé, il y a quarante ans, une école dont feu Calame, on peut dire, est resté l'étoile. Cet artiste a été extrêmement décrié chez nous; sa peinture, en désaccord avec le goût qui a prévalu, est encore traitée d'enluminure par les fervents disciples de la manière lâchée qui voudrait s'imposer aujourd'hui; s'il est vrai qu'elle manquait de corps et se maintenait trop souvent dans des tons de convention, elle rachetait ces défauts par des qualités véritables; Calame savait composer et présenter une scène ou un motif; le *tableau* s'y trouvait toujours; d'ailleurs, cet homme de talent a laissé des dessins et une œuvre lithographique qui suffiraient pour fonder sa réputation et préserver son nom de l'oubli.

M. Diday, quoique presque octogénaire, expose toujours. Quant au talent de M. Calame fils, il est loin d'approcher de celui de son père. Parmi les continuateurs du genre, quelques-uns, comme M. Meuron, ont introduit dans leurs ouvrages une vigueur qui manquait à leurs maîtres; le *Souvenir de Mürren* est une toile excellente. M. Humbert a exposé aussi une *Vue de montagnes* très-bien peinte et très-vraie, ainsi que M. Lugardon, de Genève.

D'autre part, le paysage est traité par quelques artistes avec des variantes sensibles dans la manière. C'est ainsi que M. Bocion a la spécialité de tons clairs et diaphanes qui donnent un grand éclat à ses tableaux; sa *Pêche sur le lac de Genève* nous montre ces qualités que de précédentes expositions avaient déjà mises en relief. M. Schoeck, qui a voyagé près du pôle, a exposé deux souvenirs qui doivent être très-exacts, une *Tourmente en Norwége* et une *Plage à minuit*. M. Veillon a su, de son côté, être neuf avec un motif plus que rebattu, un *Effet du soir à Venise*; rappelons aussi M. Castan, dont les paysages tournent malheureusement à la monotonie.

M. Koller excelle dans les sujets avec animaux, qu'il peint à merveille. Pour ce même genre, la réputation de M. Bödmer est établie depuis longtemps.

Nous n'avons pas parlé des portraits; je crois qu'on ne pourrait en citer qu'un seul, celui d'une femme, par M. Stückelberg, de Bâle.

Parmi les aquarelles, on a remarqué la suite de *Vues de Rome*, de M. Sal. Corrodi, artiste fidèle à ce genre, qu'il traite à la mode patiente d'il y a quarante ans, et sans procédés extraordinaires.

M$^{me}$ Hegg a envoyé un album complet de la flore alpestre. Quoique cet ouvrage contienne un texte écrit par un professeur célèbre, ce n'est pas uniquement un livre de botanique : les fleurs sont traitées avec une délicatesse toute féminine et un rare talent d'aquarelliste.

M. Glardon, de Genève, et M$^{lle}$ Hébert ont obtenu des médailles pour des miniatures, peintures sur émail et copies d'après les maîtres.

L'exposition de l'Amérique se bornait aux envois de quinze artistes, parmi lesquels on a remarqué un bon portrait par M. Healy, et un grand paysage par M. Bierstadt, de New-York, auteur du tableau des *Montagnes Rocheuses* exposé à Paris en 1867.

Deux médailles ont été accordées, en Grèce, à MM. Lytras et Zaccharias, pour des tableaux de genre.

La Turquie avait envoyé quelques échantillons de peinture sur la valeur desquels nous ne pouvons que garder le silence.

En sortant des salles consacrées à la peinture, on arrive à cette conclusion : c'est que rien n'est moins rare de nos jours que le talent, et surtout que cette partie du talent qui consiste en l'habileté et en la connaissance du métier de peintre. Le progrès en ce sens est général; partout le travail a conduit à l'emploi des mêmes procédés et des mêmes moyens. Quant aux aspirations élevées, aux tendances vers le style, vers l'idéal, elles ne sont le partage que du petit nombre; l'ingéniosité, l'esprit, l'invention, l'adresse, appartiennent aujourd'hui à tous; aussi la peinture de genre, qui exige surtout ces qualités, est-elle partout en honneur.

On remarque chez les paysagistes le besoin de se rapprocher de la nature, de l'étudier, de la serrer de plus près, de faire du paysage un art plus intime. Là aussi on s'est peu à peu éloigné du style, le réel l'a emporté sur l'imagination; dans cette branche de la peinture, le tableau composé n'existe plus; un Claude Lorrain, un Guaspre, auraient tort aujourd'hui. Nous n'émettons pas un blâme, nous constatons un fait : nous avons vu plus haut comment ce sont nos paysagistes qui ont guidé les autres dans cette voie; faisons néanmoins pour la peinture française la même observation que pour sa sculpture, disons que c'est encore là que nous

trouvons le plus grand nombre de défenseurs des formes élevées de l'art et de ses traditions immuables, comme aussi la trace des meilleures et des plus consciencieuses études.

## SECTION IV. — GRAVURE.

### FRANCE.

La gravure au burin ne pourrait vivre aujourd'hui nulle part sans les encouragements qu'elle reçoit des gouvernements ou de sociétés particulières. On a dit avec raison que cet art finira par devenir un art d'État; on ne peut supposer, en effet, qu'on le laisse périr, surtout en France, où tant d'hommes célèbres, comme les Nanteuil, les Audran, les Denoyers, l'ont porté si haut pendant plus de deux siècles.

La photographie est généralement accusée d'avoir été une des causes de ce marasme de la gravure; sans nier absolument l'influence qu'elle peut avoir exercée, nous croyons qu'on se l'est beaucoup exagérée. La photographie aura nui davantage aux miniaturistes qu'aux graveurs. Il faut songer qu'avant l'invention de Daguerre on avait eu la lithographie, puis la gravure sur bois, dont le goût s'est développé ainsi que l'usage, et qui a porté au burin un coup sensible. Plus tard, l'eau-forte a repris aussi faveur, et chaque jour voit naître à présent des moyens rapides et économiques de reproduction avec lesquels un art lent, minutieux et coûteux ne pourrait lutter.

Malgré ces concurrences redoutables, la gravure fût toujours restée ce qu'elle devait être, si la mode, avec laquelle il faut compter, ne s'en fût mêlée; le goût de la peinture est devenu une frénésie; la plupart des gens préfèrent pendre dans leur appartement un mauvais tableau plutôt qu'une bonne gravure; on ne peut, dès lors, s'attendre à ce que les éditeurs d'estampes commandent à des hommes de talent des ouvrages que le public dédaigne, et consentent à se ruiner pour l'amour de l'art.

En ces dernières années, les encouragements n'ont pas manqué à la gravure française; la riche collection d'estampes de la chalcographie du Louvre a plus que doublé par suite des nombreuses commandes de l'État : ce ne sont pas les artistes de mérite qui nous font défaut; notre section de gravure en faisait foi à l'Exposition de Vienne. Nos plus habiles parmi les graveurs au burin ou sur bois, ainsi que les aquafortistes, y étaient représentés magnifiquement.

L'attention du Jury a été particulièrement attirée par les gravures suivantes : le beau *Portrait de Van Dyck*, la *Vierge au donataire*, le *Christ et*

sainte *Véronique*, d'après Lesueur, par M. Bertinot; le *Fragment du Jugement dernier* de Michel-Ange, le *Baltazar Castiglione* de Raphaël, par M. Dubouchet; les *Quatre cavaliers* d'après Léonard de Vinci et le *Romulus* d'après Ingres, par M. Haussoullier; la *Diane au bois* d'après Boucher, par M. Hédouin; l'*Infante Isabelle* de Van Dyck et l'*Adoration des Mages*, d'après la fresque de B. Luini, du musée du Louvre, par M. Levasseur; les belles gravures au burin d'après Raphaël et Paul Véronèse, par M. Gust. Lévy; le *Moine en prière* de Zurbaran, par M. Masson; l'*Entrée à Jérusalem* d'après Flandrin, par M. Poncet; le *Portrait d'homme* de Francia, du musée du Louvre, et le *Fragment d'après Corrége*, par M. Rousseaux; le *Portrait d'Henri de Vicq*, d'après Rubens, par M. Waltner; et les ouvrages de MM. Greux, Ach. Martinet, Sauvageot, etc.

La plupart des gravures remarquables que nous venons de citer appartiennent au burin; cet ensemble déjà si plein d'intérêt eût été incomplet sans la présence d'œuvres de MM. Gaillard et Flameng. Le talent si précis et si consciencieux du premier était représenté par ses meilleures planches : la *Vierge* d'après Boticelli et celle d'après Raphaël, le *Portrait du Condottiere* d'Antonello de Messine, l'*OEdipe* d'Ingres, la *Vierge* de Jean Bellin, etc. Quant au lot de M. Flameng, il ne contenait pas moins de vingt-cinq pièces, sur le mérite desquelles nous n'avons pas à revenir, entre autres la *Source* et la *Stratonice* d'Ingres, qui sont deux chefs-d'œuvre, le *Quentin Latour* d'après lui-même, le *Tasse en prison* de Delacroix, la *Pièce aux cent florins* d'après Rembrandt, et des gravures d'après Bonington, Meissonier, etc.

Un artiste plus jeune, M. Rajon, avait exposé deux beaux portraits de Van Dyck et de Rubens et une série de gravures d'après nos peintres modernes, où l'on retrouve les qualités si françaises du talent de MM. Gaucherel et Flameng, ses deux maîtres.

L'eau-forte, ce genre plein de fantaisie et d'individualité, après avoir été cultivée successivement par tous les peintres du $xviii^e$ siècle et être tombée en désuétude à la suite des réformes classiques du commencement de l'Empire et de l'école de David, devait reprendre rapidement faveur chez nous; elle convient merveilleusement au génie souple et varié de nos artistes; elle donne tout ce qu'on lui demande, se prête à toutes les volontés, et sert aussi bien le dessinateur scrupuleux et esclave du trait que le songeur fantaisiste. Tous nos peintres s'y sont essayés, à commencer par Ingres; il n'avait pas vingt ans quand il grava à Rome le portrait de M$^{gr}$ de Pressigny; après lui vint Tony Johannot, puis Paul Huet, dont le *Cahier de six eaux-fortes* fut un événement à l'époque: puis Delacroix, Marilhat et Decamps, qui y réussit comme l'on sait.

La réunion de nos aquafortistes était au moins aussi brillante que celle de nos graveurs au burin; il nous suffira de citer quelques noms : M. Maxime Lalanne avait exposé plusieurs études où sont mises en pratique les leçons de son excellent *Traité de la gravure à l'eau-forte*; MM. Delauney, Potémont et Brunet-Debaines, des *Vues de Paris, de Rouen, de Caen*, et de nombreux paysages; M. Gaucherel, des *Vues d'Italie* et des marines; M. de Rochebrune, deux vigoureuses épreuves de ses grandes *Vues des Châteaux de Chambord et de Châteaudun*; M$^{me}$ Henriette Browne et M. Veyrassat, des sujets d'après Bida.

La gravure sur bois, de même que l'eau-forte, compte en France des artistes d'une extrême habileté. Nous connaissons la délicatesse et l'esprit des ouvrages de M$^{lle}$ H. Boetzel : elle figurait à l'Exposition avec une charmante *Lisière de bois*, d'après Ch. Jacque, et deux autres gravures; M. Joliet, ainsi que Laplante, avec des reproductions de dessins de Brion, Doré, Gérôme, Regnault, etc.; M. Robert, avec des *Portraits de sommités contemporaines*; et M. Chapon, avec des gravures destinées à l'*Histoire des peintres* de M. Charles Blanc.

La lithographie, moins précise et plus limitée comme ressources que la gravure sur bois, dont l'usage est aujourd'hui si répandu pour toutes les publications illustrées que le public recherche, rachète ces inconvénients par des qualités qui secondent au mieux la reproduction de certaines peintures; c'est ainsi que MM. Chauvel et Sirouy nous ont traduit Bonington et Prud'hon, et que M. Vernier nous rend avec perfection le charme vaporeux des paysages de Corot.

Dans cette rapide énumération, nous n'avons pas parlé de M. Jacquemart (hors concours, comme membre du Jury); mais, puisqu'il s'agit d'expliquer l'éclat de notre section de gravure, nous ne saurions passer sous silence ses cadres d'eaux-fortes d'après Rembrandt, Van der Meer de Delft, Frans, Hals, etc.; son beau portait de sir Richard Wallace, et les objets de jaspe et de matières précieuses de la galerie d'Apollon, qui sont le dernier mot en ce genre. Quel que soit l'outil qu'il emploie, cet artiste nous a depuis longtemps prouvé qu'il est toujours un maître.

Un choix des meilleures publications de la Société de gravure complétait cette partie de l'Exposition française, qui nous a valu, on peut le dire, par le nombre, le talent et la variété des œuvres de nos artistes, l'admiration sincère et unanime des étrangers.

## PAYS ÉTRANGERS.

En Autriche, le Gouvernement s'est vivement préoccupé de l'état de la gravure, et, secondé par la Société pour le développement de l'art, il a

puissamment encouragé les artistes, en ces dernières années, par d'importantes commandes.

Parmi les exposants, graveurs au burin, on distinguait M. Sonnenleithner, dont le talent souple et fin a très-bien rendu le tableau des *Fugitifs* du musée du Belvédère ; M. Post, qui, dans ses épreuves d'après les peintures de MM. Voltz, Pausinger et Achenbach, fait pardonner, par de grandes qualités de finesse, une sécheresse regrettable : M. Klauss, qui a exposé une excellente planche d'après le Corrége du musée de Vienne, ainsi que des reproductions de différentes peintures du Grand-Opéra, et une bataille d'après Lallemand ; M. Jakoby (hors concours, comme membre du Jury), dont le burin habile se faisait remarquer par de nombreux portraits, entre autres par ceux de l'empereur François-Joseph et de l'impératrice Élisabeth.

Parmi les graveurs à l'eau-forte, M. Unger a traduit avec un talent de vrai coloriste, quoique un peu uniforme dans ses moyens, des œuvres de Rembrandt, de Hals, de Rubens, etc. De leur côté, MM. Roth et Paar cultivent la gravure sur bois avec infiniment d'habileté : ce dernier artiste avait exposé une intéressante épreuve, *fac-simile* en couleur, d'après un portrait d'Holbein.

Le Jury a, en outre, décerné des médailles à MM. Forberg, pour une très-belle gravure d'après Vautier ; Bültemeyer, auteur de planches d'architecture et d'une vue pittoresque de Saint-Étienne traitée dans la manière de M. de Rochebrune ; Bader, pour ses grandes planches de *Vienne en 1873*, et Marastoni, pour des épreuves de chromolithographie représentant les *Trois Grâces* et une *Sainte Famille*.

En Hongrie, M. Daby s'est fait remarquer par ses estampes d'après des peintres modernes, et M. Mancion par celles d'après Tintoret, Titien, Sasso-Ferrato, etc.

L'Allemagne du Nord possède plusieurs graveurs éminents, entre autres M. le professeur Mandel ; son exposition était très-importante : l'habileté de burin de cet artiste est des plus remarquables ; sa *Vierge à la chaise* restera une estampe de premier ordre. M. Burger est aussi un maître consommé : il en a donné la preuve dans son travail d'après Van Dyck. Des planches très-intéressantes, dues à d'autres graveurs, sont : le *Mariage de la Vierge*, de M. Stang ; la *Madone de Saint-Sixte*, de M. Keller ; les *Portraits de l'empereur Guillaume et de Richard Wagner*, par M. Lindler ; les *Abandonnées dans la salle de danse*, d'après le tableau de Kindler, par M. le professeur Raab, de Munich : le travail de cet artiste est extrêmement délicat et coloré à la fois.

On doit encore citer M. Bracker, dont le burin est fin et soyeux ;

M. Willmann, qui traduit à merveille la peinture de Knauss; MM. Richter et Sachs, pour d'excellents paysages d'après Carl Ebert et Spangenberg; et MM. Hecht et Vogel, pour leurs gravures sur bois. Enfin la section prussienne nous offre un des bons lithographes allemands, M. Braun, de Munich.

La Belgique avait une superbe exposition. Il faut mettre en première ligne la belle gravure, si souple et si fraîche de couleur, de M. Biot, le *Miroir,* d'après Cermack; du même artiste, le *Portrait de M. Sanford,* exposé l'an dernier à Paris, et spirituellement traduit d'après de Winne. Nous signalons d'autant plus volontiers cet ouvrage de M. Biot, que, placé dans une encoignure sans lumière, il était absolument perdu pour le public. M. Delboëte avait envoyé quelques épreuves, non sans mérite, d'après Velasquez et Jordaens, et M. Danse, des eaux-fortes qui sentent la recherche du ton et de la couleur. Auprès de ces artistes, un lithographe, M. Vanloo, faisait admirer une collection remarquable de portraits d'après nature et de reproductions de tableaux exécutés avec une rare finesse de dessin et une grande force de ton.

Nous n'avons à mentionner en Hollande que les gravures sur acier de M. Rennefeld, qui rendent assez bien la couleur et le style des ouvrages d'Alma-Tadéma.

En Angleterre, deux écoles bien différentes sont en présence : l'ancienne manière noire, au travail précieux et fondu, et l'eau-forte moderne. Ces deux genres vivent côte à côte, ayant chacun leurs partisans et leur public; la gravure sur bois y compte aussi plus d'un maître habile. Partout où le génie inventeur des Anglais trouve matière à perfectionnement ou à des applications utiles, il ne manque pas de se déployer; aussi dès ses débuts la photographie a-t-elle été chez nos voisins l'objet de recherches et d'améliorations de moyens dont tout le monde a profité, et qui, loin de compromettre la gravure, semblent plutôt l'avoir servie. Les artistes ont vu comme un défi qui leur était porté; le réveil des aquafortistes, les expositions spéciales de *Black and white,* la création des sociétés protectrices de la gravure, ont accompagné chaque progrès de l'invention daguerrienne.

De même que les aquarellistes empiètent souvent sur le domaine des peintres à l'huile, quelques graveurs anglais mélangent volontiers les genres : c'est ainsi que M. Cousins, un des plus habiles, affectionne l'alliance du burin et de la manière noire, et que d'autres veulent atteindre avec le bois les effets de l'eau-forte; en général, l'art ne gagne pas grand'chose à ces sortes de mariages. Pour représenter les différentes variétés de gravure, plus d'un nom célèbre fait défaut à l'exposition anglaise; nous retrouvons en entrant quelques tableaux à grand succès de

nos expositions, comme la *Sœur de charité*, de M<sup>me</sup> Henriette Browne, reproduite par une estampe très-lumineuse de M. Barlow, et deux toiles de M<sup>me</sup> Rosa Bonheur, le *Site dans la forêt de Fontainebleau* et le *Berger écossais*, que le burin de M. Lewis a rendues avec une délicatesse et un soin extrêmes. M. Stocks a exposé des gravures très-étudiées d'après Wilkie, Frith, Fead, etc., et M. Sadler, dont les ouvrages ont un aspect un peu trop métallique, a prouvé la souplesse de son talent par l'interprétation d'œuvres très-différentes de manière, de MM. Bellows et Gustave Doré.

Aux graveurs sur bois, nommons M. Froment, qui a obtenu une médaille à Paris, et qui a exposé d'excellentes épreuves d'après C. Green et W. Small, épreuves où le sentiment du dessinateur et l'esprit du crayon sont respectés avec art. On trouve les mêmes qualités et le même esprit dans les œuvres de M. Swain et dans celles de M. Thomas, directeur du *Graphic*, qui nous montre un remarquable *Portrait de Th. Carlyle* et des gravures d'après Carl Haag et Fildes.

Parmi les aquafortistes, quoique personne n'ait encore surpassé M. F. Seymour Haden, on a justement applaudi MM. C.-P. Slocomb et F. Slocomb, pour leurs beaux paysages d'un puissant effet et d'une exécution si originale, ainsi qu'un troisième artiste du même nom, M. E. Slocomb, qui a exposé une charmante étude de figure, dans un intérieur, d'un sentiment bien moderne et d'une exécution très-personnelle, intitulée *Marian*.

Les *Vues de la Tamise*, si fines et si spirituelles, de M. Whistler, ont dû être mises hors concours en raison de leur date bien antérieure à celle prescrite par le règlement.

L'exposition italienne de gravure était assez pauvre; l'élément jeune y faisait absolument défaut. Parmi les nombreux envois de la chalcographie romaine, on distinguait seulement la *Vision d'Ézéchiel*, de M. Micale, et la *Madone du Corrége*, de M. Cuccinotta. Cet artiste avait exposé aussi une eau-forte très-lumineuse, les *Animaux sortant de l'arche*, d'après Palizzi. Au nombre des gravures dues au même procédé on peut encore citer un *Portrait de Cavour*, par le professeur Bartolo, et quelques sujets destinés à *L'Arte in Italia*, par M. Marcucci. Aucune qualité bien saillante ou bien originale n'est à relever dans ces divers ouvrages; peut-être est-il juste de mentionner encore les planches sages et classiques de deux professeurs milanais, MM. Raimondi et Sivalli, l'*Assomption de la Vierge* et le *Saint Jérôme*, d'après Corrége.

Nous n'avons à signaler en Espagne que les œuvres de MM. Maura et Rico; ce dernier traite spirituellement la gravure sur bois.

Un Russe, M. Massaloff, élève de M. Flameng, a exécuté, avec un

grand sentiment de l'effet, des eaux-fortes remarquables d'après les tableaux de Rembrandt, du musée de l'Ermitage.

Enfin deux graveurs suisses méritent une attention particulière ; ce sont MM. Merz et Weber, qui ont exposé : l'un, vingt-quatre planches, d'un style un peu allemand et d'un bon effet ; l'autre, de fort beaux burins, d'après Raphaël et Holbein, qui dénotent une grande recherche du dessin et du caractère des maîtres que cet artiste a voulu traduire.

## DES RÉCOMPENSES.

L'article 1$^{er}$ des dispositions relatives à la distribution des récompenses était ainsi conçu : *Le diplôme d'honneur doit être considéré comme une récompense spéciale pour des mérites particuliers acquis dans les sciences et leur application, dans l'instruction populaire, le développement du bien-être intellectuel, moral et matériel de l'homme. Cette récompense ne peut être décernée que par le conseil des présidents, sur la proposition d'un Jury de groupe.*

Le Conseil des présidents ayant, en sa séance du 2 juillet, décidé que dans la répartition des diplômes d'honneur il ne pouvait y avoir exclusion pour le groupe XXV, il est utile d'expliquer le sens du vote unanime du Jury des beaux-arts, vote qui a suivi cette décision, et les motifs qui ont porté le Jury à ne pas user de son droit et à ne faire aucune proposition pour des diplômes d'honneur.

En dehors de cette première récompense, quatre médailles dites du *progrès*, du *mérite*, du *bon goût*, de *coopération*, et un *diplôme de mérite*, étaient spécialement destinés aux produits de l'industrie. La Commission de l'Exposition, en réservant au groupe des beaux-arts une médaille particulière et en ne limitant pas le nombre des artistes auxquels le Jury pouvait la décerner, avait voulu éviter les difficultés, et quelquefois les injustices forcées qu'offre la répartition de récompenses de quatre valeurs différentes : nous croyons qu'elle avait sagement agi. Le Jury a jugé bon de maintenir ce principe d'égalité ; il a pensé qu'accorder des diplômes d'honneur serait faire descendre les médailles dans l'estime de ceux qui les avaient obtenues, ou plutôt que les classer comme une distinction de second ordre serait en réduire la valeur à néant. Les quatre sections du Jury des beaux-arts ont été d'accord sur ce point.

Cette question des récompenses soulève depuis de longues années des discussions qui sont loin d'être épuisées ; tous les systèmes ont été chez nous essayés, abandonnés, puis repris les uns après les autres : médailles de valeur égale ou de divers degrés, nombre restreint, répartition sur une large échelle, etc. Le problème, qui n'est pas encore résolu quant à nos

Salons annuels, se complique singulièrement dès qu'il s'agit d'une exposition universelle. Nous n'avons garde de vouloir ici traiter à fond un pareil sujet ; nous croyons seulement que, dans ces vastes réunions de produits, les beaux-arts ne sauraient être assimilés à l'industrie, que l'idée d'un concours épouvante plus d'artistes qu'il n'en attire, et que la meilleure manière de former des expositions internationales de beaux-arts, intéressantes par le nombre et la qualité des œuvres, serait encore, après avoir posé des conditions sévères et d'égalité absolue pour l'admission, de s'en rapporter simplement, comme en Angleterre, au jugement du public. A défaut de ce dernier parti, la Commission viennoise avait, croyons-nous, adopté le seul praticable, celui d'une médaille unique, sorte de *bienvenue* à tous les talents. Ainsi que nous l'avons dit en commençant, un système de récompenses à plusieurs degrés eût rendu impossible la tâche du Jury.

MÉDAILLES OBTENUES DANS LES QUATRE SECTIONS DU GROUPE XXV.

(BEAUX-ARTS.)

|  | I. ARCHITECTURE. | II. SCULPTURE. | III. PEINTURE. | IV. GRAVURE. | TOTAUX. |
|---|---|---|---|---|---|
| France................. | 26 | 34 | 137 | 45 | 242 |
| Autriche................ | 17 | 18 | 81 | 10 | 126 |
| Hongrie................ | 6 | 4 | 14 | 2 | 26 |
| Allemagne ............. | 9 | 22 | 152 | 16 | 199 |
| Belgique .............. | 1 | 8 | 76 | 4 | 89 |
| Hollande............... | " | " | 24 | 1 | 25 |
| Angleterre ............ | 2 | 7 | 18 | 11 | 38 |
| Italie.................. | 5 | 29 | 48 | 7 | 89 |
| Espagne ............... | 1 | 2 | 14 | 2 | 19 |
| Russie................. | 12 | 6 | 29 | 1 | 48 |
| Suède ................. | " | " | 9 | " | 9 |
| Norwége............... | " | " | 9 | " | 9 |
| Danemark.............. | " | 2 | 7 | " | 9 |
| Suisse................. | 1 | 5 | 26 | 2 | 34 |
| États-Unis............. | " | " | 2 | " | 2 |
| Grèce.................. | " | 2 | 2 | / | 4 |
| Égypte................. | 1 | " | " | " | 1 |
| Totaux........ | 81 | 139 | 648 | 101 | 969 |

Le tableau qui précède présente les médailles obtenues par chaque pays dans les quatre sections des beaux-arts. Nous ferons remarquer que MM. Appian, Gaillard, Lalanne et M<sup>me</sup> Henriette Browne ont reçu cette distinction à la fois dans les 3<sup>e</sup> et 4<sup>e</sup> sections, ainsi que M. Denuelle dans la 1<sup>re</sup> et la 3<sup>e</sup>. Le règlement s'opposant à ce que deux récompenses soient décernées à un seul exposant dans le même groupe, les médailles de ces artistes figurent dans la section que l'ordre officiel range la première au tableau.

## CONCLUSION.

Après l'examen auquel nous nous sommes livré, nous sommes amené à constater avec plus de force qu'au début le caractère principal et la grande tendance de l'art moderne que nous n'avions fait qu'indiquer : nous voulons dire l'effacement croissant des écoles et des originalités nationales au profit d'un art cosmopolite, européen et commun à tous.

Ce serait donner un rôle trop important aux expositions universelles et leur supposer une influence qu'elles n'ont certes pas eue, que de les accuser d'avoir été l'unique auteur de ce mouvement ; elles servent surtout à le constater. Ce ne sont pas les expositions qui sont cause de la disparition d'usages nationaux que des siècles avaient respectés, non plus que de cette égalité du costume qui impose à la race humaine, d'un bout du monde à l'autre, le même habit et le même chapeau noir. Tout, dans les habitudes et les goûts des peuples, tend à s'uniformiser ; il y a là un fait d'une évidence telle, qu'il serait puéril d'y insister. Dans cette transformation, l'art n'a fait que suivre un courant général, qu'obéir à une loi commune, et l'on ne voit pas comment il lui eût été possible de s'y soustraire.

Si le génie particulier à chaque langue maintient forcément un caractère et une originalité à la littérature de chaque pays, qui pourrait nier la révolution plus lente, mais positive, qui s'opère de ce côté, soit dans la manière d'écrire, soit dans le choix des sujets, soit dans les préférences du public ? Et, si ce n'était sortir de notre cadre, ne pourrions-nous suivre le même travail, la même transformation dans le grand art voisin des nôtres, dans la musique ? Nous trouverions du Wagner chez les Italiens, du Verdi chez les Allemands, et de l'Offenbach un peu partout.

L'architecture, parmi les arts qui nous occupent, n'a subi qu'à moitié la loi générale. On se l'explique par la variété des climats, par les besoins matériels qui en résultent pour chaque peuple, par la diversité des matériaux à la disposition du constructeur, etc. ; mais le pinceau, le burin ou le ciseau ne sont d'aucune latitude, ne parlent aucune langue ; aussi,

dans les arts qu'ils représentent, la communauté de l'outil a-t-elle favorisé singulièrement cette fusion entre voisins, à laquelle travaillent de concert tant d'autres causes dans la vie d'aujourd'hui.

Maintenant ne nous étonnons pas de voir, depuis près d'un demi-siècle, la France occuper le premier rang dans cet art international. Il y eut en Europe, après la tourmente du commencement du siècle, un besoin général des jouissances que procurent les choses de l'art et de l'esprit; or, pendant que les lettres nous donnaient des Chateaubriand, des Augustin Thierry, des Lamartine, des Guizot, il se préparait cette génération d'hommes qui, avec des génies si différents, jeta, à partir de 1830, tant d'éclat sur l'art français et en restera l'honneur dans ce siècle : Ingres, Delacroix, Vernet, Decamps, Delaroche, Robert-Fleury, Marilhat, Jules Dupré; plus tard, Troyon, Th. Rousseau, Meissonier. En même temps, la statuaire comptait des David d'Angers, des Rude, des Pradier. Qu'avaient à opposer à cet ensemble les pays étrangers? Était-ce en Italie, pour la peinture, le vieux Landi, ou Camuccini ou quelque nom tout aussi oublié? La sculpture avait, à Florence, Bartolini; à Rome, Tenerani : c'était tout. Laisserons-nous ranger parmi les gloires italiennes les deux célèbres graveurs Mercuri et Calamatta, dont la vie et les œuvres ont toujours été si françaises? Si nous passons en Allemagne, nous retrouverons les noms tant de fois cités de Cornelius, de Schnorr, de Reutmann, du sombre Overbeck, qui finissait sa vie à Rome en pastichant Pérugin et Raphaël.

En Angleterre, les maîtres du paysage et du portrait avaient disparu; nous rencontrons quelques peintres de genre de valeur, comme Wilkie, et un artiste éminent, Turner, réussissant, à s'y méprendre, dans l'imitation de Claude Lorrain, et tombant plus tard dans l'incompréhensible lorsqu'il voulait être lui-même. Quant aux aquarellistes, ils y commençaient à peine.

Mais aucun de ces hommes n'avait en lui le souffle jeune, le génie inventif, la séduction, l'audace; c'étaient des continuateurs, parmi lesquels une génération nouvelle devait renoncer à trouver un chef ou un porte-drapeau.

Notre suprématie s'établit d'elle-même : nos expositions annuelles étaient visitées avec intérêt; les collectionneurs se multipliaient, on voyageait facilement et davantage; peu à peu nos ateliers se peuplèrent d'Allemands, d'Italiens, de Russes; le célèbre Richter est élève de Coignet; M. Henneberg, de Couture; le professeur Steffeck, de Delaroche; aussi n'avons-nous pas entendu sans un légitime orgueil, à Vienne, un étranger d'un grand talent terminer le banquet du Jury des beaux-arts par ce toast, dont nous reproduisons textuellement les termes : « Je bois, Messieurs, aux

Artistes français et à la Ville de Paris, dont nous avons tous reçu, à un moment de notre carrière, les leçons et l'hospitalité. »

L'art, aujourd'hui, est donc partout l'art français répandu; on le retrouve non-seulement dans son esprit, mais dans sa forme, ses moyens et son faire. Nous avons remarqué déjà combien sont générales l'habileté, l'adresse de l'outil, les connaissances de métier; ce qui était autrefois le privilége de quelques-uns est devenu le privilége de tout le monde; après avoir étudié et appris nos procédés, on nous a suivis dans notre engouement pour la peinture de genre, dans notre façon épisodique de présenter les sujets, d'intéresser par des scènes intimes, dans notre abandon de la forme classique pour le paysage, en un mot, on peut le dire, dans nos défauts comme dans nos qualités. Mais là encore reconnaissons la force d'un irrésistible courant et l'influence des conditions de la vie moderne. Le public joue un rôle trop considérable dans la vie et la réputation d'un artiste, pour que celui-ci ne tienne aucun compte de ses préférences et de ses besoins; le goût des tableaux s'est répandu dans des proportions telles, qu'on se demande parfois avec étonnement où peuvent se caser tous ceux que nos ateliers produisent. Or, à mesure que les amateurs augmentent, les demeures se rétrécissent. Le bourgeois européen n'habite pas des palais comme ceux de Gênes ou de Venise, dont un Tintoret ou un Véronèse viendront, à son appel, décorer les murs; il demeure quelquefois dans un entresol ou à un cinquième étage; de là, l'abandon forcé de la grande peinture, que les États et les Gouvernements peuvent seuls aujourd'hui encourager et soutenir.

Une autre conséquence de la multiplicité des artistes est cette nécessité, devenue impérieuse pour chacun d'eux, d'émerger de la foule, de s'en distinguer par une originalité quelconque, qui attire, coûte que coûte, l'attention du public. D'où la recherche de mille moyens pour y arriver : sujets terribles ou scabreux, coloris bizarre, procédés excentriques. Ce besoin du *coup de pistolet* (c'est l'expression consacrée) est général; mais, comme on a toujours un penchant à se montrer plus sévère pour autrui que pour soi-même, les étrangers nous le reprochent comme un défaut national. Dans un livre très-consciencieux et très-bien fait d'ailleurs sur la peinture française, l'auteur, M. Julius Meyer, y voit un signe de notre décadence; il l'attribue au dérèglement de nos mœurs, et, bien entendu, au servilisme dans lequel nous a tenus le dernier Empire!

Que dans le déploiement d'invention de nos artistes le but, qui consiste à frapper la foule, soit souvent dépassé, avec maladresse, nous ne le nierons pas. Nous ne disconviendrons pas davantage que l'envie de répondre aux instincts d'une certaine classe de public ne nuise souvent à la dignité de nos

expositions et n'oblige une femme honnête à rougir; mais, si chacun est d'accord pour flétrir le succès obtenu par de pareils moyens, là où nous devons protester de toutes nos forces, c'est lorsqu'un auteur, habitant peut-être de Vienne ou de Berlin, vient parler du dérèglement de nos mœurs et dénoncer comme un crime français le crime de tout le monde. Nous avons humblement reconnu que les étrangers avaient su prendre notre peinture et s'en approprier les qualités, c'est bien le moins qu'ils ne nous laissent pas la spécialité des fautes. L'exagération dans l'interprétation du sujet, l'expression à outrance, le penchant à se soumettre à la mode, aux caprices et aux instincts du public, sont le fait de la peinture de tous les pays : une promenade attentive à travers les salles du Prater en convaincrait tout spectateur de bonne foi.

Ne nous hâtons pas néanmoins de rendre l'artiste responsable d'une situation qui le domine, et de nous montrer implacables envers lui, s'il cède à un entraînement qu'il subit plutôt qu'il n'en est cause. Son premier complice, sinon le seul coupable, n'est-il pas le public, ce public mobile, bizarre, impatient dans la satisfaction de ses goûts, et qui, en transportant dans le monde des arts les habitudes de la Bourse, a souvent perdu ou détourné plus d'un talent par l'exagération de ses offres et ses folies aux enchères publiques?

Que l'art sérieux, l'art véritable soit par là mis en péril, ce n'est pas douteux; mais n'y a-t-il aucun moyen de réagir contre cet état de choses? La tâche n'est pas facile, elle est décourageante presque, car ce n'est pas seulement l'éducation de l'artiste qu'il faut faire, c'est celle de la foule. Le pire parti à prendre serait évidemment de ne rien tenter. Il paraît d'abord plus nécessaire que jamais que l'État, loin d'abdiquer, garde en main la direction d'études sérieuses et élevées, et se montre inébranlable sur ce point. Si l'École de Rome, si l'École des beaux-arts n'existaient pas, il faudrait les créer au plus vite; ce n'est qu'en maintenant le plus haut possible le niveau de l'art qu'on peut empêcher le goût public de s'abaisser. Ne perdons pas de vue d'ailleurs que, si nous avons su marcher les premiers jusqu'ici dans les routes que nous avions tracées, nous ne garderons notre rang qu'au prix d'efforts semblables à ceux tentés autour de nous. A ce double point de vue, tout nous commande de ne pas nous laisser aller au courant, ou, comme le conseillent encore bien des gens, à notre génie naturel.

On cite trop souvent, il faut en convenir, l'exemple de l'Angleterre, ce pays si dissemblable du nôtre, et dont le caractère et l'originalité se maintiennent en dehors du nivellement général de l'art européen. Ne fermons pas les yeux néanmoins au spectacle qu'elle nous donne; reconnaissons-y une

preuve des résultats que peuvent atteindre une volonté opiniâtre et l'enseignement de l'État. Que l'on doute tant qu'on voudra de l'efficacité de ces nombreuses écoles de dessin répandues à profusion pour développer le sentiment de l'art chez le peuple anglais, peu importe; les chiffres ont des raisonnements sans réplique, et lorsqu'on voit, depuis quelques années, l'exportation des objets classés *art décoratif* avoir augmenté chez nos voisins dans une proportion de 80 pour 100 et davantage, il faut bien se rendre à l'évidence.

Ce serait nous étendre outre mesure que d'entrer ici dans les détails donnés par le dernier rapport sur l'œuvre de Kensington et sur les créations nouvelles concourant toutes, en Angleterre, au même but; plus de 180,000 élèves *payants* y suivent aujourd'hui les écoles de dessin. Dans les autres pays, mêmes préoccupations, mêmes efforts; en Autriche, depuis 1870, l'enseignement du dessin est obligatoire dans tous les établissements d'éducation de l'Empire. Dans l'Allemagne du Nord, on fonde des académies nouvelles; en Italie, des sociétés, *promotrice delle belle arti;* Moscou possède à présent un Musée des beaux-arts appliqués à l'industrie.

Nous avons en France un curieux travers qui consiste à décrier de préférence les institutions que l'étranger nous envie le plus. Que n'a-t-on pas dit, que n'écrit-on pas tous les jours sur l'inutilité d'une direction des beaux-arts, sur les inconvénients d'une tutelle de l'État dans le domaine de l'art? Pendant ce temps, nos voisins fondent les établissements que nous blâmons et réclament pour leurs artistes cette protection qui leur manque.

Nous savons qu'il serait miraculeux que, dans un pays où l'on entend parfois demander l'abolition de l'aristocratie dans les arts, — laquelle aristocratie ne peut être autre chose que le talent, — il n'y eût pas pour la peinture, comme ailleurs, un parti de *libres penseurs* prêts à nous proposer le système de *l'art libre dans l'État libre*, et la destruction d'un enseignement et de traditions auxquels l'art français doit sa force. Il est évident qu'on accusera toujours, sous tous les régimes, l'administration, tantôt de favoriser les artistes aux dépens de l'art, tantôt de nuire à l'art en encourageant certains artistes; il est clair qu'on l'attaquera si elle achète des œuvres de grands maîtres, bien plus encore si elle ne les achète pas. Quelle conclusion en tirer? Faut-il renoncer à une institution utile, parce qu'elle prête à la critique? Fermera-t-on l'École de Rome, qui ne nous renvoie pas tous les ans des hommes de génie, ou le Conservatoire, parce que nos théâtres lyriques ne possèdent pas une Malibran ou un Duprez? L'État n'a pas la prétention de créer, à coup sûr, des gens de talent; mais il a le devoir de tout faire pour y arriver.

Le grand argument employé contre l'enseignement de l'État, c'est qu'il étouffe le génie individuel, s'attache à fondre toutes les intelligences dans le même moule, et en condamne ainsi un bon nombre à la stérilité. Est-ce arrêter l'essor d'un jeune artiste que de le placer au point de départ immuable, loin duquel il ne peut que se fourvoyer et se perdre : que de lui démontrer que par la route indiquée ont passé avant lui tous les maîtres qu'il admire, et que cette route n'est autre que l'étude tenace et sans trêve de la nature et de la forme humaine? Non, certes, il ne faut point paralyser l'individualité par un enseignement exclusif; mais la direction de l'État, tout en laissant à l'artiste sa complète liberté, peut se manifester à lui sous mille formes et d'une manière constante, soit par les exemples qu'il place sous ses yeux, soit par l'estime en laquelle il tient certaines œuvres, soit enfin par les travaux qu'il lui commande.

L'expérience a malheureusement prouvé que, chez nous, il faut très-peu compter sur les particuliers pour un certain ordre de choses utiles, en dehors des œuvres de la charité publique. Quelques tentatives intéressantes, mais trop rares, ont pourtant été faites en ces dernières années, et sont dues à une initiative privée, comme la *Société de gravure*, l'*Union centrale des arts appliqués à l'industrie*, l'*École d'architecture*, dirigée par un homme énergique et convaincu, M. Trélat. Espérons que l'on comprendra enfin qu'il est impossible de laisser tout faire par l'État, et qu'à côté de ses efforts il y a place pour ceux du public.

Les diverses questions que nous n'avons fait qu'effleurer rapidement ont été traitées avec talent par le brillant critique chargé du Rapport sur les beaux-arts en 1867. Il arrivait aux mêmes conclusions que les nôtres. Inquiet de cet acheminement général de toutes les originalités nationales vers un art universel, moins visible alors qu'à l'Exposition de 1873. M. Ernest Chesneau écrivait :

« Il est impossible que les phénomènes sociaux qui contribuent au développement de l'industrie, c'est-à-dire à l'affranchissement de la matière, conduisent, par une inacceptable contradiction, à l'écrasement de ce qui, précisément, domine la matière, à l'étouffement de l'idéal. Nous ne pouvons douter de la durée et de l'accélération du mouvement industriel et social, qui tend à rapprocher et à confondre les peuples de plus en plus. Nous avons vu ce que ce rapprochement apportait avec lui de bienfaits; on ne saurait admettre que ce qui profite si largement à l'humanité dans cette direction puisse, sur le terrain de l'art, lui être nuisible. »

Nous nous associons sans partage à ces espérances, nous croyons qu'un talent prédestiné, qu'une grande individualité, finiront toujours par s'élever au-dessus de la foule; qu'un Michel-Ange, un Léonard ou un Rembrandt

ne sauraient être perdus pour le temps et le pays qui les verraient naître. Mais si, à certaines époques, les grands génies deviennent rares, si les hommes éminents que la mort frappe chaque jour ne sont pas remplacés dès le lendemain par des maîtres de leur taille, ne nous hâtons pas d'en accuser l'impuissance de nos efforts, ni l'enseignement public, ni tel régime de liberté ou d'autorité sous lequel nous pourrons vivre : les républiques antiques ont eu leurs grands artistes, le règne de Louis XIV a eu les siens. Dans ces déclins d'un moment, reconnaissons qu'en dehors des volontés humaines la Providence, dont nous ignorons les secrets et qui dispense à la terre les hommes de génie, se plaît parfois à les semer à pleines mains parmi nous, et s'en montre en d'autres temps plus avare : regardons l'avenir de l'art avec confiance, et soyons fiers, quant à nous, de posséder dans cette seconde moitié de notre siècle tant de talents éprouvés, tant d'hommes jeunes et valeureux, pour maintenir fermement à sa hauteur la bannière française. Toutes les époques de notre histoire ont eu leurs impatients et leurs découragés ; mais le rang que nous avons su conquérir à Vienne par notre industrie et par nos beaux-arts enlève à tous le droit de désespérer de notre pays.

Novembre 1873.

Maurice COTTIER.

www.ingramcontent.com/pod-product-compliance
Lightning Source LLC
Chambersburg PA
CBHW071415220526
45469CB00004B/1292